上海人美动画教材

U0148553

ZHONGGUOGAODENGYUANXIAODONGHUAZHUANYEXILIEJIAOCAI

中国高等院校动画专业系列教材

# 动画分镜台本设计

著／姚光华

上海人民美術出版社

中 国 高 等 院 校 动 画 专 业 系 列 教 材

Zhongguo Gaodengyuanxiao Donghuazhuanye Xiliejiaocai

## 动画分镜台本设计

主　　编　李　新

策　　划　张　晶

著　　者　姚光华

责任编辑　张　晶　孙　青

装帧设计　孙　青

技术编辑　季　卫

# 序

■欣闻上海人民美术出版社将出版系列动画教材，并以不求数量，唯求质量为其根本之宗旨，不胜欣慰。中国动画片惨淡经营几十年，曾有过辉煌，曾有过让世界动画人士刮目相看的成就，但也有今天落后于他人、举步维艰的悲哀，究其原因，疏于育人也。

■过去的上海美术电影制片厂，励精图治，开创了具有中国风格的水墨动画、剪纸、折纸等新的片种，将中国的美术风格融入了动画电影这样一种西方的艺术样式之中，使其成为一种有中国风格的电影艺术。其意义也许并不仅仅是艺术上的，更重要的是使动画片具有了中华民族的文化和气息，成为了我们生活中一个美丽的部分。

■在过去的上海美术电影制片厂，学风甚浓，年轻人肯动脑子，虚心向老一辈的艺术家，如万氏兄弟、虞哲光等学习，在艺术和技术上有所追求，也有所上进，曾出现过象《三个和尚》这样不可多得的优秀作品，以及象阿达这样的人才。当时一批年轻人在文化革命之后曾制作过不少优秀的影片，在国际和国内拿过许多的奖项。可惜的是，时过境迁，阿达英年早逝，当年的年轻人如今也都垂垂老矣，后继乏人。没有人，便没有好的影片。这是个简单的道理。

■所幸，今天的年轻人酷爱动画片。他们希望用自己的手做出无愧于时代的中国的动画片。然而，什么是动画片？制作动画片需要哪些方面的艺术素养和才干？制作动画片需要哪些必不可少的技能？动画片具有哪些有关绘画、电影、文学、音乐、舞蹈等不同方面的特性？所有这些我们曾一步一步摸索着走过的道路，他们并不十分清楚。甚至有些人还认

为，只要掌握了电脑便掌握了一切，他们似乎没有注意到，迄今为止，几乎所有的电脑动画都只在模仿手工的绘画和造型，电脑只是作为一种工具在使用。所谓艺术，只有在超越了其实际使用的价值之后才能成其为艺术，这是世界各国的理论家们说过一百遍的道理。并且，造型的能力也仅仅是制作动画片所需要的众多因素中的一个，并不就是动画片。这些道理需要有人来告诉年轻人，需要有人来教育他们，指导他们，使他们能够不走或少走人们过去曾经走过的弯路，使他们能够比我们站得更高，能站在我们的肩上向前眺望。这对于我们这些心有余而力不足的动画老人来说，既是一种期待，也是一种愿望。

■要教育就要有书，有实实在在、对学生负责的教科书。上海人民美术出版社的同志有志于做这方面的工作，也是很有眼光的事情。请我写几句话，尽管对教育不在行，"廉颇老矣"，尚能表态，我一来表示赞成，二来表示支持，三来表示愿意尽自己的能力（如果我还能帮得上忙的话），为他们提供自己的意见，以使这套书出得更好、更出色。

■做动画电影是一个需要群策群力的工作，需要有人精心构思，需要有人埋头苦干，需要有人摇旗呐喊……我想做教育也是一样，需要很多的人，具有各种才能的人都来做这项工作。现在，看着有人为动画片的未来默默地在做最基础的工作，这就像种庄稼之前先要把土地翻松一样，我相信中国动画片的未来，一定能够从这些耕耘之中萌芽。

**特 伟**
**2006年春**

# 编者序

■ 21世纪是高科技的时代，随着工业文明对人类生活的全面浸透，呈现在我们面前的社会几乎让我们都跟不上想像。动画艺术（或者是有人喜欢的用海外方式表述的"动漫画"）作为一种工业文明的表现形式，也已经进入了大众生活。它涉及的范围越来越广，每天都在追随着人们的视线，吸引着你我他的眼球，以其独有的魅力成为新时代的宠儿。而事实上，它已经逐渐从艺术创造中剥离了出来，成为21世纪工业设计的重要载体。我们必须要用全新的角度关注它。

■ 在这种大背景下，在影视、媒体、娱乐业的促动下，国内许多大专院校纷纷成立了动画艺术学院或开办了动画专业，旨在为我国动画及相关行业的变革培养新型的、复合型的应用专业人才。上海人民美术出版社作为专业美术出版单位，一直致力于动画类图书的出版，在国内出版界有着相当的影响力。为满足这一来自教育界及更广泛社会的强烈需求，出版社酝酿出版一套普通高等院校动画专业系列教材，意在建立一个完整、综合，既具专业性又有前瞻性的动画专业教材体系。

■ 初步拟定编写的书目如下：《动画原理》、《原画设计》、《构图设计》、《动画剪辑》、《动画分镜台本设计》、《中国动画电影史》、《外国动画电影史》、《动画场景设计》、《动画造型设计》、《动画运动解剖学》、《动画美术基础》、《动画软件基础》。

■ 该系列教材首先面向国内现有以及即将开设的动画专业和学院。到目前为止，国内已有十余所大学开设有动画本科专业或设有动画学院，专科学校设有动画专业的也有十余所之多，中等专业学校及社会上的各种相关培训机构则为数更多，而在未来一两年里估计还会有十余所大专院校加入这一行列。这些院校的学生本身已构成了一个庞大而相对稳定的读者群。为这些不同层次的学生提供系统的动画理论知识学习、专业技能训练以及审美修养培养是该套教材首要的任务。

■ 此外，还要兼顾社会上更广大的潜在读者群体需求。这其中包括各地媒体及影视制作机构的人员；专业的广告、展示宣传、游戏及多媒体产品制作公司的人员；其他相关产业人员（如房地产）以及不同程度的动画爱好者。

■ 希望本系列教材能有抛砖引玉之效，以共同繁荣方兴未艾的动画类读物市场和推动中国动画产业的发展。

<div style="text-align:right">

李新
2006年春

</div>

# 引言

■随着新世纪的到来，动画片从内容到形式、制作技术也进入了一个新纪元。并由一个片种发展为一个产业——动画、漫画产业。动画甚至成为现代社会人们的一种生活方式，动画无处不在。

■动画片也由绘画型、概括型向电影模式靠拢，以其与以往不同的"超现实"的手段和形式——利用CG技术逼真地虚拟现实，虚拟非现实。

■动画片的电影化，使得原来并不突出的问题——电影语言的运用，尤其是画面分镜台本的电影化问题，放在了一个显著的位置上。分镜台本的成功与否，对一部影片的影响甚至成败都有直接的关系。

■多年来，国人对美术电影的认识，多集中在美术风格、故事情节及原动画或动作设计的技巧上，而对如何运用电影语言来分镜，关心尚欠。当然这也许是导演的事。当今生产规模的扩大、电脑的普及、科学技术的进步，使得小规模动画公司、高等院校、动画专业学生及社会上的个人，都有能力独立完成一部影片。

■过去只有少数影视动画导演和前期原创人员关心的"分镜台本"已经放在这些群体特别需要关心和研究的主要位置。和剧本写作、原画设计一样，画面分镜台本也是一项技术性和专业性很强的创作工作（包括艺术性的技术化处理），需要从基本原理上进行充分认识和把握。

■美术电影、顾"名"思"义"，其美术手段较之兄弟片种，确乎占有重要的地位，但它仍然只是电影的一个"组成部分"。因为尽管美术手段重要，但仍然不能排除导演、表演、摄影、剪辑、音响等其他艺术而独立存在，画面分镜台本的完成，恰好是这些艺术素养的综合体现。所以动画画面分镜台本制作，就其质和量的难度对分镜导演的要求却高于实拍影视分镜的。一个动画、漫画家未能"天然地"成为动画分镜台本导演，因为他首先应该是导演（理论上是）其次才是画家。不具备动画导演应掌握的艺术和技术手段，是不能够画出合格的分镜台本的。

■动画事业发展要靠人才，作为人才的摇篮——高等院校，其肩上的任务就更重了。从50年代起，中国以北京电影学院为代表的动画专业就已经开办。一开始学生的数量是个位数，现今高等院校的动画专业就有近200多个，学生数以万计，可谓发展迅猛，动画教学也从传授美术基础和动画原理，发展到如今以编导、动画设计、多媒体制作为一体的多方位教学。要提高我国动画片的质量，要重振我国动画的雄风，就要靠这些后起之秀。然而作为教学理论方面的重要一环——动画分镜台本的设计和研究也刻不容缓地放到了广大师生的面前，编导影视理论知识也作为动画专业的重要和主要的课程，这不能不说是一个良好开端。创造型的人才，从原创开始，而原创的开始——分镜台本的知识积累和实践也将对培养和造就动画原创人才起到推动作用。

■本书的初衷是通过笔者多年的积累和心得，把分镜台本稍稍作一个系统的归纳，遗漏和缺憾，在所难免。只是想通过这样的讨论和研究，使动画片的前期创作更加理论化和规范化；也想通过此书的出版，引起动画理论教学和实践争鸣，使中国动画片能兼收并蓄和学习国外好的经验，发扬中国动画好的传统。西班牙导演佩德罗·阿莫多瓦在1999年法国嘎纳电影节上讲授电影课时说："对我来说，电影可以学，但不能教。这是一门更多地建立于运作之上而不是技术之上的艺术。这是一种完全个人化的表现形式"。导演技法是一种个人经验，应该自己去发现电影语言，应该通过这种语言发现自我。

■前国际动画协会主席约翰·哈拉斯，在十几年前曾对中国卡通人说"你们的动画片应该保持自己的中国风格，不必去学习西方，如果你们的动画片拍得和美国一样，那还用你们去拍吗？"因此在学习和研究国外好经验的同时一定不忘创造出自己的艺术特色。使中国动画重振"中国动画学派"的雄风，去翻开新的一页。

# 目录

# 第一章　分镜台本概述

# 第一章    分镜台本概述

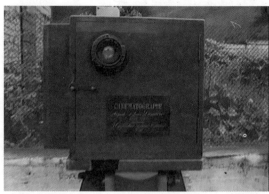

图 1-1    卢米埃尔兄弟制作的世上最早的手摇摄影机。

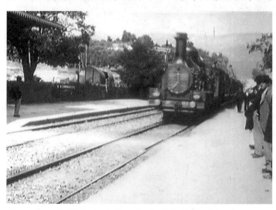

图 1-2    电影史上的开山之作《火车进站》

## 第一节    电影分镜头拍摄的形成

■当电影还处在原始形态时，本来无所谓"分镜头"。

■卢米埃尔兄弟在 1895 年拍出历史上最早的影片时，是不考虑分镜头问题的。因为他们把摄影机摆在一个固定的位置上，以全景的视距、按胶片的长度，开机……关机——把对象一口气拍了下来。著名的《火车进站》由此成了电影史上的开山之作（图 1-1）(图 1-2)。继这种以单镜记录生活景象的拍摄之后，又出现了梅里爱以镜头记录舞台演出的拍摄。只有当胶片不够长、或背景需要改变时，才分段拍摄。分段拍摄，这种无心插柳式的改变，使人们发现其中的好处。于是有人尝试把摄影机放在不同的位置、不同的距离和角度拍摄，这种用各种长度不一，视距不一的镜头连接起来的影片产生了惊人的视觉效果！这也是电影分镜头的开始。

■1903 年、美国的埃德温·鲍特在《火车大劫案》中，首次以镜头的连接方式表述故事，他将美国

消防队员救火的现场记录镜头，连接上一对母女被大火围困的情形，再创制出消防队员救母女的一连串镜头，经剪接后成为一部完整影片。

■格里菲斯这位举世公认的、有成就的电影艺术家，发展了这一分镜成果。创造出以"分镜头"作为电影语言来叙事的一套"蒙太奇"表现形式。他根据影片的主题思想和艺术表现的需要，用分镜头的办法来确定镜头的景别和角度，完全改变了卢米埃尔、梅里爱的单镜头固定拍摄方法，以远景、全景、中景、近景、特写的不同景别的拍摄来表现对象，使电影产生了特有的视觉节奏，调动了观众的心理期待和审美需求，使电影从被动

文字分镜头台本稿纸

片名:《精卫填海》第八集"战胜瘟疫"

| 镜号 | 景别 | 秒 | 内容 | 对白 | 音效 | 处理 |
|---|---|---|---|---|---|---|
| 151 | 中景 | 3+12 | 西王母宫内:<br>泉水不断流入台面般的水池中 | | 泉水流动声 | |
| 152 | 近景 | 2+12 | 水池中西王母的头部倒影隐约可见。 | | 同上 | |
| 153 | 全景 | 2+0 | 西王母坐水池前的背影,她抬起头来。 | 西王母:把我的不死药。 | 同上 | |
| 154 | 大全景 | 8+0 | 精卫站在西王母背后,西王母说着站了起来。 | 西王母:放在漳河里,每个病人只要喝上一口,瘟疫就能消灭。 | 水声弱 | |
| 155 | 近景 | 2+12 | 精卫兴奋地。 | 精卫:真的?太谢谢你了 | 同上 | |
| 156 | 近景至特写 | 5+0 | 西王母背对镜头。说到"交换"时转过头,面对镜头。 | 西王母:不要感谢,我要的是交换。 | 同上 | 推 |
| 157 | 中景 | 6+6 | 精卫无奈地说: | 精卫:可是,我什么珍珠宝贝都没有————。 | 同上 | |
| 158 | 中景 | 6+0 | 西王母说着伸出手(索要) | 西王母:我不要珍珠宝贝,我要的是—————你的容貌。 | 同上 | |
| 159 | 特写 | 2+12 | 精卫不解地眨巴着眼睛。 | 精卫:我————不明白———? | 同上 | |
| 160 | 近景 | 5+12 | 西王母反问着伸手摘下自己的面具——露出一张丑得吓人的面容。 | 西王母:"不明白?……瞧,这就是我的真面目。 | 同上 | |
| 161 | 特写至大特写 | 1+12 | 精卫惊吓地倒吸了一口冷气。 | 精卫:啊——————。 | 同上 | 急推 |

图1-4

地"记录生活"和"舞台剧照相"的圈子里解放出来,电影能够发展成一门独立的艺术,是和"分镜头"分不开的。

■对实拍导演而言,分镜头(deoupage 法语)是指剧本的完成形式,在开拍之前,把叙事场景和动作分成单个镜头和段落。不仅是文字的,其中包括任何可能遇到的技术性信息,只要导演感到有必要写下来或者画下来、使摄影组能理解他的

意图,并找到完成这一意图的技术手段,有助于他们按他的意图来进行设计。

■大多数当代电影导演(实拍)在实际拍片时,可分成两类:一类是什么都写在纸上、完全照分镜表工作,另一类是只有到了布景地才知道自己要干什么,即兴地把叙事分成各种不同的取景位置镜头。当然,不管是那一类的导演都把剧本分成了几个"总场景",即在一个地点上自成

图 1-3    画面分镜台本（选自《西游漫记》）

一个整体的一段动作(情节)，一组镜头组成。并且都在拍摄之前,对时间和空间的把握和调度心中有数,在拍摄时指挥若定。

## 第二节    动画分镜台本的概念

■影视动画片作为特有的艺术形式,其创作的重要环节——画面分镜台本,与实拍的分镜头有着很多的共同点,主要的电影语言和规律是一致的。但动画画面分镜台本,又因为自己特有的形式特征,而区别于实拍影视作品的分镜头,并集导演处理、美术设计、动作设计、表演、摄影、特技处理、剪辑、对白、拟音、音乐提示于一体的摄制组工作蓝本。摄影组的所有工作部门都将以此为依据而展开工作。

■动画片的分镜台本可分为:文字分镜台本和画面(含文字)分镜台本,但也有直接将文学剧本画成的画面(含文字)的分镜台本。(图1-3)(图1-4)

■文字分镜台本,是只有文字形式而没有画面的分镜台本,一般由导演按自己对剧本的研究和构思,将故事内容进行增加或取舍工作,并分成若干镜头,依次编上镜号,标明视距,写明摄影要求,确定对白内容,标上音响效果等的文字分镜台本。文字分镜台本可作为画面分镜时的依据。但尚不能作为各创作部门的拍摄依据。只有经过导演绘制并确定后的画面分镜台本（含文字提示和对白），才是摄制组各部门工作的蓝本和依据。

■画面分镜台本,是导演把分镜内容落实到以镜头为单位的连续画面的剧本,画面分镜台本可在文字分镜的基础上进行绘制,也可在没有文字分镜的情况下将文字剧本作调整和增删后,直接构出画面并标明文字提示内容,一气呵成。

■画面分镜在画框内，将画明场景与人物的关系，每个镜头都将画出虚拟的"机位"显示出来的景别的大小，角度的变化，摄影机运动——推、拉、摇、移的轨迹，人物的动作起止位置、表演也将有连续的pos，分出大的动作表演关键张。（图1-5）

■在画面分镜中还将把剪接的任务提前大部分完成，镜头之间衔接，光学转换，叠、划、淡入、淡出、圈入、圈出等都将在台本上有所指示和标明。（图1-6）

■在内容栏：写明动作提示；对白栏：确定对白；音效栏：确定拟音及音乐起止；处理栏：写明特效的用法；长度栏：标明秒数。背景栏：写明专用或共用（同集或不同集的背景借用）情况。（图1-7）（图1-8）

■所以画面分镜台本一经确定，便是摄制组的各部门：执行导演、原画、作监、动画、动检、绘景、校对、电脑合成、特效、剪辑、配音、拟音、效果、作曲、录音等十多个部门的工作蓝本和依据。

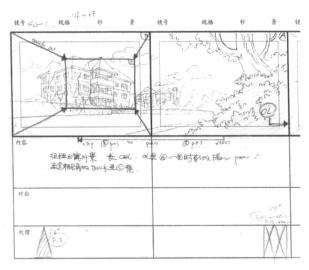

图1-6 处理一栏写明"淡入"或"叠出"等摄影要求

图1-7 标明摄影机运动的方向及位置

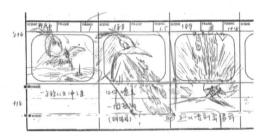

图1-5 以画面显示机位、景别（选自《后羿射日》导演：姚光华）

图1-8 标明摄影机运动的方向及位置
以上三图选自《超级球迷》导演：姚光华）

## 第三节　画面分镜台本的作用

■动画片画面分镜台本的形成、并日趋规范,是长期以来创作、生产实践的需要所决定的。一部动画电影的成功与否,有诸多原因,但其中一个及其重要的原因是与画面分镜的优劣有直接的关系。一般只要光看画面分镜台本,或进而看配上音乐或对白的、经电脑编辑后的画面分镜台本,而不进行中期原动画及电脑合成,便可初见其影片端倪了。

■因此画面分镜台本是影片的最初的视觉形象。

■画面分镜台本不仅决定一部戏的艺术质量,还因为它是技术性含量很高的创作生产的重要依据,并在各个工作环节中起到如乐队总谱一样的作用。所以只有完成了令人满意的画面分镜台本,并考虑和解决了影片生产可能产生的创作上和技术上的主要问题之后,才能展开绘制工作。

■在动画片创作生产的流水线似的工序中,设计稿工作可以说是紧挨着台本完成后的第一道工序。设计稿工作是根据分镜头台本,把每个镜头按照不同规格(画框)大小,把画面分镜剧本上的小画面草图,画成并放大成正式镜头设计稿。画面分镜台本的景别、人物动态、表情、镜内pos、场景的方位、透视等以及对摄影机的动作所做的图示和文字指示,都将作为设计稿工作的重要依据。(图1-9)(图1-10)

■画面分镜台本对原画、动画依然有着指导意义,业内人士都知: 原画是根据设计稿所规定的内容

Sc 94

SHAMUS 夏缪斯:
And that's even spookier!
那更奇怪了!

Sc

特郎:嗯!那是灯泡的
灯丝 坏了,灭了.
TRACEY
Ah...That's the filament of the incandescent light bulb finally decaying and giving out. It happens to...

图1-9　导演画面分镜台本中的SC94(选自《TRACEY》(崔希))

图 1-10 SC94 的设计稿

图 1-11 （选自《草原小鼠》分集导演：姚光华）

来绘制的，动画当然根据原画设置来绘制。但是一个好原画设计、或动画，应该在工作中仔细阅读画面分镜台本，了解影片主题、故事情节、人物性格、镜头处理和剧情的节奏处理等导演的总体构思，对自己所参与绘制的大到一场戏或一组镜头的情绪节奏控制，小到每个镜头中角色的情绪，节奏掌握都做到心中有数，虽然从事的是整部戏的局部工作，但却是整体的局部。（图1-11）

■绘景工作当然不只是依照设计稿就完事了，设计稿是施工前的铅笔稿，绘景人员只有阅览了整个戏的画面分镜台本后，才能对戏中的时间表

述，如日景、夜景、室内景、室外景。日景还分晨景、黄昏景、阴雨景和一般日照景；夜景分有明月景、风雨景等。另外随剧情的起伏、情绪的不同，将影响到色调的处理，诸如宁静的、阴郁的、神秘的、明快的、鬼蜮的等等色调的掌握。（图1-12）（图1-13）（图1-14）

■对于校对来说，可依照画面分镜台本的指示，

图 1-12

图 1-13
动画电影《神马与腰刀》中的场景设计（导演：姚光华、场景设计：陈年喜）

图1-14　动画电影《神马与腰刀》中的场景设计（导演：姚光华、场景设计：陈年喜）

来检查、核对原动画、场景、特技是否与摄影表上填写一致。处理各种前期、中期工作中遗漏下来的问题，诸如移动、推、拉、摇及特效的位置、长度处理；检查背景是人景同移、还是只移背景，在场景上可看到道具的放置是否连景、有否遗漏，人物的关系前后是否一致，群众人物的位置、角色是否不对或遗漏等等。

■作曲以画面台本为依据，根据剧情的发展和时间的长度写出大概的曲调和段落，对于后期的部门，如剪辑、录音、拟音等都是以画面台本作为自己的工作依据，并贯穿于准备阶段、制作阶段和最终核对阶段。

**思考题：**

1　电影分镜与不分镜的区别是什么？
2　电影分镜的意义何在？
3　动画分镜与电影实拍分镜的区别是什么？
4　为何说动画画面分镜台本是摄制组工作蓝本和依据？
5　画面分镜台本对拍摄工作有哪几方面的作用？

# 第二章　分镜前期准备

# 第二章　分镜前期准备

在进行分镜台本工作之前,手头应有导演阐述稿,文字脚本稿或文字分镜稿,造型设计稿、造型转面稿及人物比例图,主场景设计稿,包括二个角度以上的场景透视图,以及场景平面稿和片集道具稿。如有先期对白的,应有对白长度表(写在律表上),如有先期音乐的,也应由剪辑人员将其音符写在律表栏内。有了这些案头的准备工作,才可以进行画面分镜台本的工作。

## 第一节　导演阐述

■导演阐述是导演艺术构思的文字表述。阐明对剧本的理解,对主题立意的说明,对全片的风格样式的设想,对人物形象性格的把握,对场景空间的地理位置、时代特征的把握和美术风格的把握。在总体创作思路的框架内对美术设计、台本设计、动作设计、摄影特效、音乐对白等等工作提出要求,以便保证整部影片创作理念的统一。对分镜台本而言,导演阐述的指导意义尤为重要。因为影片的风格或者说影片的最初的视觉形象都在画面台本中体现出来,可以说画面台本是导演阐述的画面的、文字的及技术处理的集中体现。我

国经典动画片大闹天宫的导演阐述,从主题思想、风格样式、人物性格等方面进行了精辟阐述:

### 《大闹天宫》导演阐述　　万籁鸣

#### 一　对主题思想的体会

●《大闹天宫》里的封建统治者的魔头玉帝,连蹲在山野里的孙悟空也不肯轻易放过。在花果山小天地里过着自由自在生活的孙悟空,因无合手兵器向龙王商借一件兵器,与统治者的法权并无抵触,但统治者还是千方百计的要把他管束在天上,便于擒拿。孙悟空是山林草泽之人,胸怀坦直,对天宫的欺诈手段开始是一无所知的。第一次上天,对玉帝的尊严就是一个不买帐,玉帝对他无可奈何。在识破骗局之后二话不说,跳起身就走,回山后就自立为王,向玉帝对抗。第二次金星再度下山时,他已是吃一堑,长一智,不轻易受骗了,盘问再三后才去。二次被骗后,对玉帝已彻底认清其本质,不再存有幻想,抱坚决

斗争到底的决心，大闹蟠桃会，斗皇宫。被擒后绝不妥协，最后终于打上灵霄殿，实现了人民的理想，为人民扬眉吐气。

● 英勇的孙悟空，是一个反抗者，也是一个叛逆者。在他身上有一股压不住的活力，《大闹天宫》这个戏的思想内容，是在孙悟空这个人物与他的全部行动发展上表现出来的。他闪耀着斗争的光芒和不畏权势的崇高品质，他必然受不了封建观念层层罗网的束缚，又必然会与封建的统治者处处产生尖锐的矛盾和斗争。《大闹天宫》是孙悟空向丑恶的正统势力斗争的最高峰。他打破了天宫的秩序和宁静，撕破了封建统治的丑恶面目，天庭统治者的腐败无能和一切致命弱点在斗争中都被孙悟空揭穿了。这些情节和人物，道出了人民思想深处的理想愿望。

● 因此这个戏的主题和最高任务：

● 具有不妥协的反抗精神，坚强的斗争意志，勇敢机智的敢于向封建正统势力作无情的斗争。在斗争中逐渐成长，愈益坚强，成为不可战胜的力量。

● 现在分为上下两集，上集到初次打花果山失败为止。《大闹天宫》的全部情节是连续发展的，人物性格的发展到最后才能得到完整的艺术形象。分集后要求各自保持独立性和完整性。这一点是比较困难的。我们尽量要求做到在上集中能通过揭开天庭与孙悟空的矛盾，来揭

示出孙悟空正在成长中但还未成熟的性格，使天庭统治者的伪善面目和阴谋诡计的手段，与花果山真纯、友爱、一片欢乐景象作一鲜明的对比。

## 二　风格样式

● 这是一个富于浪漫色彩的神话剧。

● 天宫与龙宫的变幻莫测，孙悟空的上天入海，变化万端，都是神话剧的好材料。我们要求充方发展想象力来处理这些富于幻想的场面。

● 主角孙悟空是个神通广大的人物，处处要表现他的无畏精神无边、法力和对天庭的藐视。他的动作依据可以来自京剧，但动画电影有充分条件打破舞台框子的限制和人物生理上、物理上的限制，因而在学习京剧动作的同时，必须跳出京剧的范围，更广泛地利用动画特点，使孙悟空的动作脱离京剧的影响，而具有动画片的独特风格。从绘画上来说，人物是张光宇同志的造型，他的绘画风格，是把民间优秀的传统艺术，加以提炼、概括、创造而形成的。特点为人物性格突出，形象拙朴厚重，动态生动有力。

● 背景要求能符合人物的风格，即要吸收民间艺术优良传统，又要发挥想象创造能力，以构成这一神话剧的幻想气氛；要有装饰味，而又不同于一般人间的东西。造型要求简练中有变化，色彩要求统一中求丰富。

## 三　人物性格

●孙悟空——勇敢、机智、有顽强不屈的反抗精神，性格纯朴天真，在与天庭的斗争中成长起来，成为人民心目中具有代表性的叛逆英雄形象。

●群猴——活泼顽皮，相互有友爱，生活无拘无束，组织纪律性强，敢于斗争。

●龙王——老奸巨滑，世故较深，当面敷衍，背后暗算，欺软怕硬，两面三刀。

●玉帝——至高无上的神权封建统治者，表面故作端庄，不轻言，不苟笑，内心活动很多而不外露，只有在激动时，眉眼间才流露出凶恶本性。

●太白金星——正统权威的忠实维护者，老谋深算，主张以招安来维持正统统治，因此他的行为以欺骗为主，口蜜腹剑，使人中他圈套；与天王有矛盾，相互在玉帝前争权，打击对方。

●天王——天庭最高统帅，迷信武力，以权威自居，性情暴躁，有勇无谋，被打败后就束手无策。

●哪吒——貌似孩童，内藏杀气，勇猛善变，骄气凌人。

●巨灵神——貌若威风，实则无用，动作迟钝，举止愚蠢，看来像个大力士，打打是个大草包。

●马天君——对上献媚，对下欺压，性格粗鲁，作事莽撞。

## 四　景的要求

●花果山——阳光普照，花果盛开，是人间乐园，是人民的理想和愿望。一草一木，都是生气勃勃，欣欣向荣，使人看了感到心情舒畅。

●洞内岩石玲珑剔透，陈设石桌石凳，朴实自然。

●天庭、龙宫——天庭上烟云缭绕，时隐时现，但缺乏根基，有缥缈浮沉的感觉；龙宫中碧波荡漾，宝光闪烁。虽然两者的建筑豪华富丽，但死气沉沉，有阴森压人之感。（图2-1）（图2-2）（图2-3）

图2-1

图2-2

图2-3

●电视系列片少则13集多则52集、上百集，系列片如果只有一篇总体导演阐述是不够的。对每一集，总导演要有一个阐述。这样，对分镜台本和其他后续工作会有一个稍具体的提示。

●如电视动画连续剧《精卫填海》总导演除了全剧的总阐述外，每一集都有阐述。

## 第二集《水火大战》导演阐述

（场景色调、主要情节线及重点提示）

●**第一场悬崖：**（色调阴沉蓝紫色，同第一集尾接）

**情节：**精卫劝阻共工祝融格斗不成，二人使魔法斗将起来。

**重点：**

气氛渲染：二神大战突出"神"字、"大"字；二件兵器应各有特点；水神发"水威"、火神发"火威"各有不同招术；出乎意料的力量对比，应用镜头语言和摄影技术加以强化处理。

人物塑造：精卫的忧心忡忡；共工的野心膨胀、好斗；祝融的易激怒、火爆脾气；小飞猪的胆小怕事，都应有个性鲜明地加以展示。

●**第二场人间：**（色调：大地如烙铁色、水、天为黑色）

**情节：**共工引发的黑色海啸席卷村落。

●**第三场悬崖：**（色调同第一场）

**情节：**

是本集重场戏及高潮：水战→火战→冰龙与火龙战→火龙与蛇（共工原型）战→人战（二神恢复人型）→共工与精卫战→共工败于精卫的宝链（达到高潮）表现上要层次分明，突出重点。

**重点：**

气氛渲染："水"与"火"的相克，由量的变化而产生质的变化。

人物塑造：共工的邪恶、不守信与祝融的敦厚、守信、形成截然不同的形象对比。精卫的纯真善良和毅然举起正义之剑的巨大精神力量，使庞然大物共工伏法。

● **第四场不周山下：**（场景色调：阴、蓝灰色调）

**情节：**

共工被精卫的宝石项链击败，被炎帝锁在不周山下。

相柳、浮游找到魔法葫芦，使剧情又莫测起来。

**重点：**

气氛渲染：不周山的气势不凡，给第三集撞山作铺垫，魔法葫芦的着重表现，预示将有不寻常事件发生。

人物塑造：共工非但不思悔改，反而变本加厉。

# 第二节　文字分镜台本（脚本）

■文字分镜台本与剧本的最根本的区别在于它是由导演自己来写的，属于导演的工作范围。导演通过对剧本的主题和立意的理解和构思，对原有剧本进行结构调整和戏份增删，将剧本分成一个个镜头标上镜号及写明拍摄、音效等技术要求，使文字剧本成为可供拍摄、并符合影片长度要求的文本，它将对绘制画面分镜台本起到直接作用。

■下面是系列动画片《超级球迷》的文学剧本和导演写的文字分镜台本：

■文字剧本《最后的替补》的一段：

狗独自在家看电视。电视里，主持人在播体育新闻。

主持人：明天红队和蓝队的这场比赛对双方来说都很关键，两家必然全力以赴，争夺激烈……

这时狗听见楼梯上的脚步声，它回过头去。门开了，柯克抱着足球，脸上身上脏得很。狗立刻用手在鼻子前扇着，一边呜呜地指着浴室。

柯克：马拉，我知道你的嗅觉太灵敏了，所以忍受不了我的汗臭。

柯克放下足球，进了浴室。响起往浴缸里放水的声音。然后汗衫、裤子、袜子等一件一件飞了出来。狗走过去，一手捏着鼻子，一手将柯克的衣物扔进洗衣机，并扳动开关，使洗衣机工作起来。柯克舒舒服服泡在浴缸的泡沫里，一边听着厅里传来的体育新闻。

主持人声：明天的比赛受到球迷们极大的关注，所有球票已经出售一空。

柯克：球票？！

他急忙跳出浴缸，冲出浴室！尽管要害部位还被泡沫遮着，马拉面对这突然的不文明行为还是用手捂住了眼睛。柯克关掉洗衣机，从里面捞出裤子，把手伸进裤袋，但他取出的是一小团纸渣。他拿着纸渣向马拉吼叫。

柯克：我的球票！

■文字分镜台本另一个特征是在系列片、TV动

文字分镜头台本稿纸

片名：超级球迷——第六集《最后的替补》

| 镜号 | 景别 | 秒 | 内容 | 对白 | 音效 | 处理 |
|------|------|------|------|------|------|------|
| 1 | 大全－全 | 5+0 | 公寓客堂内　白天：<br>柯克冲进大门，三步并作二步跑上楼梯，小狗马拉紧随其后，柯克跑进浴室。 | | 脚步声 | 淡入<br><br>推入 |
| 2 | 全 | 4+0 | 走廊浴室门口：<br>马拉跑进画，柯克的脏衣服从浴室内扔出，击中马拉头部，马拉惯性地打一转，拉下衣服，一股异味冲鼻，它扇扇鼻子，捧上衣服向画外奔出。 | 马拉："唔" | | |
| 3 | 全 | | 走廊洗衣机前：<br>马拉奔进，将衣服扔进洗衣机，关上机门。 | | 关机门声 | |
| 4 | 中 | 3+0 | 马拉转过身，靠上洗衣机优雅地是伸出手，倒按了一下开关，机器开动 | | 开关声洗衣机转动声 | |
| 5 | 中－全 | | 浴室内：<br>从收音机拉出，柯克的脚在浴缸的肥皂泡中，手指敲打着浴盆边。 | 收音机中主持人："明天的比赛受到球迷们极大的关注，所有球票已经出售一空。<br>收音机声 | | 拉出－移 |
| 6 | 近 | 2+0 | 柯克听着广播，突然他听到门外洗衣机的隆隆声大惊。 | 柯克："球票" | 洗衣机声 | |
| 7 | 全 | 1+12 | 柯克从浴缸中跳起窜出画面 | | 洗衣机声 | |
| 8 | 全 | 2+12 | 走廊：<br>柯克赤身裸体窜出浴室，在一边卧睡的马拉惊得跃起，柯克窜至洗衣机前 | | 洗衣机声 | |
| 9 | 近 | 2+0 | 马拉看到柯克赤身裸体难为情地羞红了脸，双手掩面。 | | 洗衣机声 | |
| 10 | 近 | 3+0 | 洗衣机前：<br>柯克打开机门，右手进去取衣服，飞快转动的机器将柯克的手拧成绳状，柯克手出，绳状手双向反方向转动，恢复原形。 | | | |
| 11 | 特 | | 柯克一手高举裤子，另一手伸进裤袋，慢慢取出，竟是一团纸浆！柯克放下手，呆了，仰天倒下，出画，泡沫四起。 | 柯克："球票！我的球票！<br>倒地声 | | |

导演所写的文字分镜台本

画片的拍摄过程中的一种工作方法,文字分镜一定是导演来写,因周期及规模的缘故,画面分镜台本也可能由分集导演来绘制,他们将按文字分镜台本的提示,画出画面分镜台本,所以文字分镜不仅对影片导演本身,而且对画面分镜作者都将起到一定的启发和制约作用。

■正如实拍导演,不一定先写好文字分镜剧本后再开拍影片,如今多采用现场分镜方法。动画导演也有在对剧本进行深入研究和修改后,依据修改后的导演剧本,直接构出画面分镜台本的。这样的做法类似实拍导演的现场分镜的工作方法。对有经验的导演来说直接构出有形象和气氛的画面而产生的"现场感"将使画面台本更生动,更富有激情,甚至更合理和便于工序操作。当然这样方法不适合初画台本的作者。

■在电影的初创期拍无声片时,导演有了拍片提纲,就进片场拍戏了,以即兴创作为主,拍摄时把要拍的素材先拍下来,然后到剪辑台上加以组接,甚至有的导演来不及写拍片的构思提纲,就写在衬衣的袖口上匆匆进现场拍摄了。

■必须指出的是,先有文字分镜台本,做到心中有数,然后再进行画面分镜创作,不失为一种有效的工作方法。但是也有其不利的一面,那就是在没有最初的视觉画面形象出现之前,就固定了艺术处理、镜头运用及拍摄方法,很可能抑制画面分镜创作时的工作激情、创作灵感和即时突发的想象力,而成为僵化的和枯燥乏味的文字说明。因此画面分镜台本应吸取文字分镜有效的、有创意的、有启发的一些因素,在此基础上进行再创作、再提高、再完善、成为正真的一剧之本的完成形式,成为导演认可的全剧组开展工作的蓝图和依据。

## 第三节　造型设计稿

■画台本当然少不了画银幕的活动现象,实拍影片的活动形象——角色当然是由演员来担当,而动画片的演员形象来自于画家的画笔。创作造型,造型设计人员根据剧本以及导演的意图进行形象设计。

■这些原来平面的、静止的形象,通过画面台本的绘制、逐渐显现出其生命力和性格魅力。分镜作者不仅手头要有与剧本有关的人物造型,还要有剧中人物身高比例图及每个人物不少于四个面,即;正面、侧面、半侧面、背面和半背面的转面图、主要人物的表情图,以及主要角色的动态 pos 特定姿势等。(图2-4)(图2-5)(图2-6)

■画面分镜绘制前,应对这些人物设定材料,

图2-4　造型转面(选自52集动画系列片《超级球迷》导演、造型设计:姚光华)

图2-6　人物比例（选自52集动画系列片《超级球迷》导演、造型设计：姚光华)

图2-5　人物表情（选自52集动画系列片《超级球迷》导演、造型设计：姚光华)

## 第四节　背景设计稿

■画面分镜作者将面对一个虚拟的,甚至实际不可能存在的"场景"来进行"场面"和"空间"的调度，这全依赖于"场景设计稿"。没有"场景设计稿"以及相应的多角度的透视图，画面分镜将无从下手；人物的位置，机器的位置，将无从设定；脱离了环境，戏也将无从演进。

■通常，背景设计稿根据每场戏的环境不同，画出主场景稿，并有多个视角不同的背景稿。除了有风格、有立体关系的图外，还要有平面标志图。大到一个农场、一个街区范围，小到一间房间。这平面图对台本设计者同样具有重要意义，画面分镜导演，将在这些"场景设计稿"上，确

加以充分研究和分析掌握。作为影片第一视觉形象的画面分镜草图，应给后续工作有一个正确的示范，包括人物造型特点，人物性格特点，以及特定的动作设计，可以笔不到，但绝不可意不到、神不到。

定人物行进活动的路线,人物之间的位置关系及机位,视轴线的确定。有关详细的人物与场景的画面关系,将在第三章讲述。(图2-7)(图2-8)(图2-9)(图2-10)

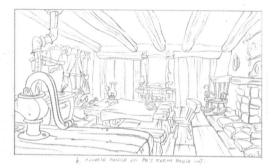

图 2-7　同一场景的几个不同角度

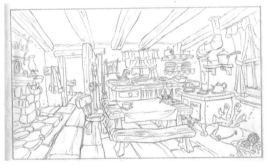

图 2-8　同一场景的几个不同角度

图 2-9　同一场景的几个不同角度(以上三图选自26集动画片《草原小鼠》总导演:黄振安)

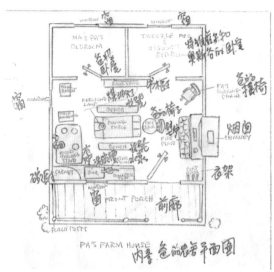

图 2-10　同一场景的平面视图

## 第五节　先期对白

■国内目前大部分剧场版、TV版的动画片还习惯于在影片完成并剪辑后再进行对白,语音录制。但后期语音对白录制,对于配音演员来说,限制很大,也很被动。只是按画面仅有的长度进行现场配音,有时不得不因为对白的字数、语气与画面长度有矛盾而进行现场修改。这样的局面,是由于某些导演对配音以及计算对白长度(秒数)这一环节不熟悉造成的。如果要发挥配音演员的优势,尤其名演员的语音表演作用,将被动为主动,就要将对白先期录制,然后根据对白时间长度、当然也包括对白之间的间歇以及语气的时间长度,写在每个镜头的摄

制表上，分镜导演则将根据其长度来控制每个镜头的长度，这些内容包括对白，动作及停顿，并将其分成若干个表演pos（关键动作）。另外由于配音演员的再创作，将给分镜及动作设计人员以情绪上、气氛上很大的启发和想象空间。(图2-11)

## 第六节    先期音乐

■动画片的音乐有同期创作、作曲，在后期按画面进行现场演奏或编辑的。也有先期作曲并演奏灌录，成为先期音乐，然后分镜导演及原画设计根据现成的乐曲，产生创意并制作成动画片，迪斯尼的《幻想曲》，我国的《十大古典名曲》，当然还有卡拉OK歌曲动画片都属于这一类型。(图2-12）

■如果说早期的实拍电影即无声片时代，是先有画面后配音乐的话，甚至最早的与无声片结合的音乐，仅仅是为遮盖放映机发出的噪音。那么早期的动画电影倒是先有了音乐，再配上画面的动作及情景设计的。如早期迪斯尼的米老鼠，完全是根据一些现成的已录音完毕的音乐，进行情节设计和画面设计的。所以对动画片而言，先期音乐非但不是什么新鲜的玩意，正相反——它是动画片的发家和看家的活计。原因很简单，因为：根据音乐的节拍和旋律来设计画面，可以使音乐与画面更加密切

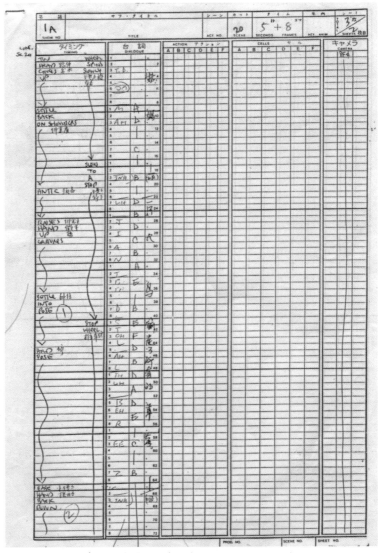

图 2-11　摄影表上已将对白长度确定

图 2-12　《幻想曲》中一画面

图 2-13    根据音乐简谱的长短，确定画面内容（选自《超级球迷》导演：姚光华）

地吻合，一格画面也不差地做到真正意义上的声画同步。

■我国的经典动画片《三个和尚》就是先期音乐制作的一个典范，作曲根据导演的意图将片中的主要场次，主要音乐旋律作好曲，台本导演及原动画创作人员再根据录制完成的曲子，设计画面及动作（例"作曲谱"）。儿歌卡拉OK《我爱我的小动物》是根据录音后的成品磁带进行分镜设计的；系列动画片《超级球迷》的一分钟片头，也是根据主题歌"球迷跟我走"设计出画面分镜台本的。（图2-13）还有如《宝莲灯》序幕一场戏也是根据作曲的长度来分镜的。

**思考题：**

1    导演阐述的要点有哪些?
2    导演阐述对分镜台本的指导意义。
3    文字分镜有哪些要点?
4    分镜前应准备哪些造型稿?
5    分镜前应准备哪些场景稿?
6    先期对白的优点是什么?
7    先期对白对分镜有何作用?
8    什么是先期音乐?
9    先期音乐对分镜有何意义和作用?

# 第三章　分镜台本创作

# 第三章　分镜台本创作

当分镜台本的前期准备工作都完全到位之后，就进入了真正意义上的分镜创作了。画面分镜的创作不是简单地图解文字，而是根据影片的总体风格，进行总体构思，运用影视动画的特殊表现手法，完成从文字转化为影片的最初的视觉形象。

## 第一节　创作构思

■动画片的画面分镜台本，与实拍的电影、电视的分镜台本，或者导演剧本或总场景剧本有着很多共同点，其电影语言和应遵从的规律也是一致的。因此动画片的分镜头作者，不仅是个动画家，还要有影视实拍导演所具备的基本素养。首先是电影思维——蒙太奇思维的素养；因为是动画分镜头，所以还必须有动画思维——即超现实的、扬长避短的思维，要有独特的艺术构思和立意。对人物个性及命运做到把握有度，细节的刻画入木三分，戏的划分和节奏的掌握做到张驰有度。

■当分镜前的准备工作到位后，首先要做的就是要将全片（集）的内容分解为不同镜头，进而形成一组镜头或句子，形成一个场面或段落，再考虑段落或场、幕之间的关系，全剧的节奏控制，重点戏、高潮戏的戏份的投入等等。有文字分镜台本作为依据再绘制画面分镜的，这方面会考虑少些。如果直接由文学剧本画成分镜头的，经常会出现这样的两种情况：一种是画结束时，一看长度不够，镜头感到少了，叙述不太清楚，然后再进行调整。有的地方稍减之、有的地方稍加之。总之，还算正常。另一种情况就比较麻烦了，即画到后来发现镜头太多，只能在后阶段的分镜中以减少镜头数来凑成一定的长度。戏的总体分布，被局部压缩，后果便可想而知了。

■除了电影思维外，作为动画片来讲还有其特殊的一面：即动画电影的思维——超现实的思维，最大限度地发挥想象、幻想，用象征的思维方式去构架叙事空间。

■作为美术电影的分镜，美术又占有重要的位置。因此影片风格的把握要与美术形式相符合，作为创作构思，要整体地、系统地将总体风格贯穿到影片的方方面面。如：故事的叙事手法、

摄影的机位、角度问题、人物动作的设计、夸张程度、变形的幅度，这些都要与整体风格相吻合。而整体风格是通过画面的美术设计来体现的。如：水墨片、漫画片、写实片、可爱片、装饰片等等，所以分镜作者应根据不同的画面视觉风格格调来决定表演、摄影、剪辑、音乐、音响的表现形式和表现尺度。(图3-1)、( 图3-2 )、( 图3-3 )、( 图3-4 )、( 图3-5 )

■ "蒙太奇"是电影语言最独特的基础，任何涉及电影的定义都不可能没有"蒙太奇"一说。动画电影在分镜构思处理上也少不了涉及到"叙事蒙太奇"与"表现蒙太奇"范畴。

■ "所谓'叙事蒙太奇'那是'蒙太奇'最简单、最直接的表现，是意味着将许多镜头按逻辑或时间顺序分段集在一起,这些镜头中的每一个镜头自身含有一种事态性内容,其作用是从戏剧角色（观众对剧情的理解）去推动剧情发展。"(马赛尔·马尔丹)普多夫金的"蒙太奇"方式成为构成影片片断的标准叙事模式：即以全景、中景、近景、特写这样的镜头连接成一个完整的、前进式的"蒙太奇"叙事构成。由若干这样的"蒙太奇"式构成影片的一个片断，将若干片断构成场面，将若干场面构成段落，将若干段落构成一部片子。

■多数以叙事为主的动画片,大都采用这样的方式,如《哪吒闹海》、《宝莲灯》等。

■叙事"蒙太奇"可以减缩到最低程度，这种情况在美国早期影片《绳索》中，导演希区柯克将"蒙太奇"简化到最低限度，即每一本片

图3-1　法国动画影片《青蛙的预言》

图3-2　中国香港动画片《麦兜》

图3-3　法国动画影片《疯狂美丽都》

图3-4　美国动画影片《花木兰》

图3-5　中国动画影片《山水情》

图3-6　一镜到底的范例《弃婴》

图3-7　全片只有一个镜头的《苍蝇》

子只有一个镜头，甚至整部影片只有一个镜头，片本之间的衔接实际上是无从发现的。因为衔接正好是处在黑色背景上如人背、橱柜、墙等等。实拍电影的这种做法在今天实际上已消失，但对于动画片、尤其是艺术短片来讲，这种一镜到底的摄制（作画）方法延用至今。这是动画影视作品不受时间、场景和连续拍摄的限制所决定的。如动画影片《弃婴》、《苍蝇》。（图3-6）（图3-7）

■但必须指出的是：由于制作上和叙事的问题，这类一镜到底的影片只在短片中出现，而未见于长片。由于投资、制作、工序等问题，因此也不适合成本较低的TV动画片。

■在电影发展的早期即有声电影和无声电影交替时期，对表现"蒙太奇"的兴趣和应用到了白热化的程度，并由此产生了所谓"印象派蒙太奇"，导演试图通过异常快速的"蒙太奇"，使观众产生各种强烈的印象。如《渔民的暴动》用了二千多个镜头，而《逃兵》则用了三千多个镜头。而一般正常的实拍故事片的影片只有五百至七百个镜头。如今实拍电影故事片的这种"蒙太奇"手法已经基本不用了。"因为它是与无声电影的美学紧密相连的"。（马赛尔·马尔丹）但对于动画影片而言，这种短镜头的快速"蒙太奇"方法还是在应用，特别是一些无对白的艺术短片如《弃婴》和广告片仍然有它的用途。

■"表现蒙太奇，它是以镜头的并列为基础的，目的在于通过二个画面的冲击来产生一种直接而明确的效果。"（马赛尔·马尔丹《电影语言》）与"跟着角色走"的方式完全不同，它是透过一连串影像的并置，借着镜头之间的对立，在观众心底所引起的反应，来将故事往前推衍。

■库里肖夫（1899—1970，普多夫金的老师，莫斯科电影学院教授）作了一项镜头组合的实验：将俄国著名演员莫什朱科金的静态的、完全没有表情的近景画面，分别与一盆汤的画面；棺材的画面、女孩耍玩具熊的画面，拼成三个组合，然后让不知情的观众看，结果出人意料，观众认为演员演得太好了，莫什朱科金+汤盆，引起食欲、饥饿的观感；莫什朱科金的脸+女孩与玩具，引发轻松欢乐的观感；莫什朱科金的脸+棺材，又表现出了对死者的悲痛之情。其实演员并不面对这些场景，也无任何表情。这个实验，就是著名的库里肖夫效应。

■爱森斯坦在此原理的基础上，提出"'两个镜头的并列不等于两个镜头的简单相加或两个镜头之积'，而应成为一个新的意义的镜头"。若用数学公式表示，就是：镜头A+镜头B≠A+B或AB，A+B=C（一个新的意义）。爱森斯坦喜欢把蒙太奇用象形文字相比，如日+月=明，日+音=暗"（韩小磊《电影导演艺术教程》）

■"这个方式的特点是它永远以镜头来说故事。也就是说，透过并置基本上毫不相关的画面来传达故事的讯息。一个茶杯、一只汤匙、一只叉子、一扇门，就让这些镜头的剪辑来说故事吧。如此才能得到戏剧效果，而不光只是叙

述。……例如从一件事跳讲到另外一件事，而故事就靠这些事件的连接向前推衍——也就是说，透过剪辑。"(《导演功课》——（美）大卫·马梅)。

■被爱森斯坦称为蒙太奇大师的俄国诗人普希金在《鲁斯兰和柳得米拉》第六节中《大战佩彻涅格人》就象是电影分镜头一样，运用并置的和并不相关的一组组特写镜头来传达战斗的讯息。

人们遭遇了——战争开始了。
战马嗅到死亡的气息，躁动起来，
响起一片刀剑与铠甲碰撞的声音；
黑压压一片箭矢呼啸而起，
大地上顷刻洒满了鲜血；
骑手们放马狂奔，
骑兵队杀在一处；
各自收紧成一堵严密的人墙
一队同一队在那里砍杀；
一个在地上的同一个骑在马上的在那里砍杀；
那边，一匹惊马在飞奔；
那边，一片喊杀声，那边，一片奔跑；
那边，一个俄罗斯人倒下，那边倒下一个佩彻涅格人；
一个被铁锤击倒；
一个被箭矢射中；
还有一个被盾牌掀翻在地，
丧生在奔马蹄下。
（选自爱森斯坦《蒙太奇论》）

■在这些诗句中，我们仿佛看到了一组组战斗场面和景别不同的镜头。而在这短诗中，频频出现的是一组组特写镜头。

■ "战马嗅到死亡的气息，躁动起来，.响起一片刀剑与铠甲碰撞的声音"，试想，如果把这二句用一个全景来表现，会是怎样？而把它如诗句那样，用两个"极度鲜明单义"又"不相干"的特写镜头并置，又是怎样？前者一目了然，为了叙事而叙事；后者加强了视觉张力且不说，二个特写镜头并置后，留下余地让观众去思考和遐想，去碰撞、去体味，得到的是戏剧性的效果！

■动画公益广告片《与文明同行．做可爱的上海人——听歌》，试用一组并列的镜头来表现一名陶醉于听MP3播放音乐的青年，不顾交通法规横穿马路，险些造成交通事故的事例，来广而告之市民遵守交通法规。30秒的长度用十多个镜头，用不同时的视角，特别是一些特写镜头的并置来表现这一瞬间。

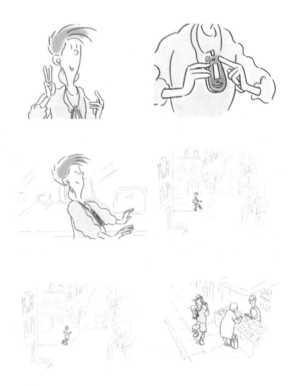

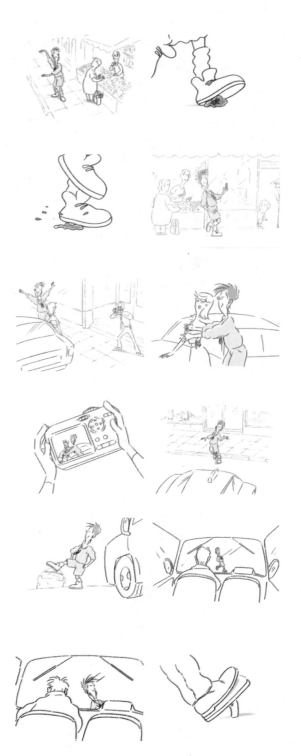

## 第二节　场面/空间调度的概念

■罗姆在《场面调度设计》一书中首先明确了"场面调度"是重要的导演手段，而且是首要且基本的手段。

■场面与空间调度的概念对于舞台及实拍电影导演而言不会陌生，但对于动画导演而言，是需要加强这方面概念的，因为动画片呈现在银幕或屏幕上的场景（环境）是虚拟的，实际上并不存在，是美术设计根据剧本和导演的意图设计出来的。这就意味着画面分镜的绘制将在二维的平面上画出有三维空间的模拟真实环境，并对人物进行三维空间的调度，当然也有些艺术短片特意追求二维平面的装饰性效果。总之，无论是三维的、还是二维的环境，导演都少不了对"画框内的事物进行安排"，这是导演的重要手段和技巧。

■"场面调度"一词来自法语（Mise-en-siene）意为"摆在适当的位置"或"放在场景中"。"场面调度"的方法始于舞台剧，是戏剧艺术的专门用语及概念，一般指导演对一个场景内演员的行动路线、地位和演员之间的交流等表演活动所进行的艺术处理。由于影视和戏剧在艺术处理上具有某些共同性，场面调度也被用到影视创造作中来。

■戏剧与影视的场面调度的区别是，舞台场面调度是针对座在剧场座位的观众的视点、视角设计的，舞台由于它特殊的构造，呈现给观众的角度是有限的。舞台的四个面中，只有一个面是开放的，面向观众的，而其它三个面——背面及两侧的面，对观众而言是封堵的。当舞台上的演员不改变动作和方向时，观众只能看到他的一面造型，比如当一个演员以侧面造型走过舞台

时，观众看到的是他呈现的侧面造型，除非他改变动作，把身子或脸转向观众，这时观众才能看到他的正面造型。

■但电影则不然，当演员上一个镜头是侧面的横向运动，观众看到的同样是侧面时，下一个镜头在演员不改变动作和方向的情况下，只要保持视觉连续性，却能够以视点、视距、视角不同于上一个镜头的正面或背面、半侧面的造型呈现给观众。使观众可以从不同距离、不同角度去观察银幕形象。同时又因为这些画面是导演引导观众去看的，是没有选择余地的，所以又带有一定的强制性。不象戏剧舞台，观众可以随意去看多人表演中的某一个人，或某人的某一个局部。以上例子说明：电影场面调度是把演员调度和镜头调度作为不可分割的创作手段统一起来运用的。观众通过电影画面，从各种不同的视点和距离观看演员表演和剧情的进展，以及周围的环境气氛。

■这里要指出的是美术电影作为电影的一个分支，在运用场面、空间的调度时，并没有完全摒弃戏剧场面调度某些特色，而完全采用多视点、多视角的电影场面／空间的调度手法和手段。

■作为美术影片的剪纸片，其场面空间调度就有很大程度上采用了舞台式的场面调度，其特点之一就是同一场戏里场景的视角是不变的。人物在不改变动作与方向时，所呈现给观众的形象也是不变的。与舞台场面调度不同的是，视距有了全、中、近、特写等景别的变化，如剪纸片《金色的海螺》结构呈戏剧式，一幕幕戏的叙述。一场戏中的景是单一视角，空间也压缩至二维，没有纵向的拓展。（图3-8）又如剪纸片《南

郭先生》采用舞台式的构图及视点，人物的活动仅限于横向的调度，另外由于它是汉代的故事，因此艺术风格是吸取了汉画像砖特点，就更适合剪纸片发挥了。（图3-9）

■美术片中的动画片以其自身的特点，尤其是艺术短片，同样也没有完全摒弃戏剧舞台式场面调度，艺术短片《三个和尚》的处理方法就有舞台调度的痕迹。人物调度镜头：小和尚挑水的镜头，人物始终在镜头中来回走。通过象征性的表演，他肩挑扁担、水桶走了一段路后，转身又折回走，走了一段后，又转身折回走，用这样的几个反复来说明路途之远。镜头始终在有限的舞台上走出超出其空间长度的路，保持视点和视距不变，不拉、不推、不移、不摇，整个人物和镜头的调度如同

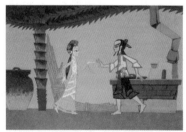

图3-8 《金色的海螺》二维的单一视角

图3-9 《南郭先生》画像砖式平面调度

图 3-10 《三个和尚》中的
舞台调度

图 3-11 《三个和尚》强
调轮廓造型功能

舞台演出的效果完全一样。（图3-10）场面调度
镜头：就是反复出现的有山有庙的大全景，太阳
从画左上升，绕过画中山顶，又从画右落下，在
大全景中不进行镜头的分切，用十几秒的时间让
人一目了然地联想到自朝至夕的时间的流逝。这
种以平视的角度、不变的视距，同时强调其轮廓
的造型功能的场面调度，正是有意无意地展现了
舞台场面调度的手法。（图3-11）

■动画片风格的多样性，决定了其场面和空间调
度的多样性，用电影的语言和手法来加强其影视功
能，也是与欣赏要求的提高和科学技术的进步联系
在一起的。三维电脑技术的应用，使得原来比较难
画的，如多视角的、大透视的这些问题的处理也显
得比较容易起来。对大投资的剧场版动画片以及写
实风格为主的TV动画连续剧来说，电影的空间、场
面调度就更突现出它的重要性了。

■电影场面调度包括两个层次，演员调度与镜头
调度。动画片中的"演员"是指剧中人物造型，这
些原本平面的绘画设计经导演的调度即分镜台本
设计和原画的创作后，成为有生命的、有性格的演
员；镜头调度也是通过分镜头台本的设计来完成
其景别、机位、推、拉、摇、移等方面处理。

■人物和镜头的调度在动画片分镜中可谓千变万
化，丰富无限。但也有些规律可循，基本上有

几种：

**1 横向调度：** 人物由左向右或由右向左运动，
以及转折后又无角度的横向运动，演员可以是人
物也可以是动物或其它拟人化的形象。运动包括
走、跑、跳、飞等。（图3-12）

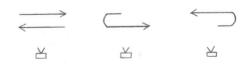

图 3-12

■一般大全景或全景式人物横向调度镜头处理，
可以不跟移，中景以上的人物横向运动，多采用
"跟移"的镜头处理，即人物在画面中作循环
运动，背景向反方向移动。除非有需要不跟
移，那么人物在画面中停留时间会相当少，就
是所谓的"过画面"了。（图3-13）（图3-
14）（图3-15）

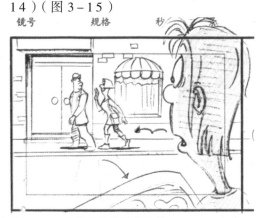

图 3-13 没有跟移的横向调度

图 3-14 全景式跟移的横向调度

SC. 114　BG. 114

图 3-15　全景式跟移的横向调度

**2　纵向调度:** 人物由镜头跟前向纵深作相对直线的纵向运动,或由纵深向镜头跟前作相对直线的纵向运动。(图 3-16 )

■由于纵向运动的角度小,造成镜头内景别变化急速,即远、中、近景或相反的速变,使画面产生强烈的视觉冲击力,一般用于紧急状态。(图 3-17 )（图 3-18 )（图 3-19 )（图 3-20 )

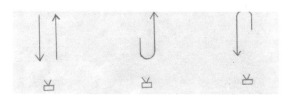

图 3-16

图 3-17　纵向调度

图 3-18　纵向调度

图 3-19　纵向调度

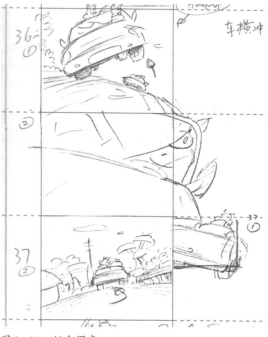

图 3-20　纵向调度

**3　斜向调度:** 人物由左后向右前或由右后向左前斜向运动,这种调度在空间展现上比纵向调度要开阔、舒展,是兼顾横向调度的保持造型外轮廓及动态的优势,又不失去纵向调度的速度感。镜头的角度多为仰拍俯拍,和斜移背景产生跟拍的实际效果。(图3-21)(图3-22)(图3-23)(图3-24)(图3-25)

图3-22　没有跟移的斜向调度

图3-21

图3-23　有跟移的斜向调度

图3-24　没有跟移的斜向调度

图3-25　没有跟移的斜向调度

**4　上下调度：** 人物由高处向低处或由低处向高处运动变化位置,表现空间高度与空间的结构变化（图3-26）（图3-27）（图3-28）

图3-26

图3-27　上下调度

图3-28　上下调度

**5　环行、螺旋形调度：** 一种以人物为轴心、摄影机作外环摇摄,另一种是以摄影机为轴心作向外半经摇移。（图3-29）（图3-30）（图3-31）

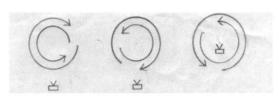

图3-29

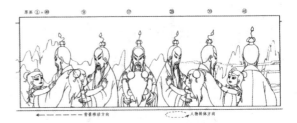

图3-30　以人物为中心的外环摇摄

图3-31　以摄影机轴心作向外半径摇移

**6　场面调度的支点：** 凡看过京剧《三叉口》的,就会有这样的印象,舞台上仅一桌二椅、两名演员就是凭借这简单的道具,来展开一场夜间摩擦战的,如果这一桌二椅也没有的话,那么人物的表演就少了假设性的环境作为依托,也少了以桌椅为人物改变平地动作及构成戏剧因素的载体。"电影场面调度与舞台场面调度在支点设置上不同,舞台调度是以陈设道具为支点,以支点为中心展开人物动作的调度。电影的场面调度是在镜头空间里展开的,它的支点设置可以是陈设道具、景物,也可以以人物为支点,又可以以空间场面中其他活动主体（动物、载人的空间载体等）为支点。

■从TV动画片《开心街》中,可以看到"支点"在场面调度中的运用：以双人床作为支点展

开场面调度的一组镜头（图3-32），以及以楼梯作为支点展开场面调度的一组镜头。

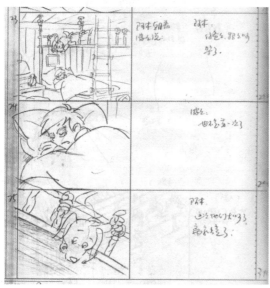

图3-32 　以床作为"支点"

图3-33 　以水缸作为"支点"

图3-34 　同上

图3-35 　同上

■《三个和尚》以水缸为支点展开场面的调度。（图3-33）（图3-34 )(图3-35)

■ "支点"在电影空间／场面调度中的作用：

A. 是人物调度的支撑点，人物动作的启动点或落点，又是人物与人物之间关系行为的联结点、中心点。

B. 在镜头调度上，支点又往往是镜头构图的中心或焦点，镜头转换连接的依托，由此形成有表现力的镜头关系。

C. 支点的设置，为一场戏的镜头序列提供了一个结构的支柱。

■画面分镜"场面调度"的主要是依据：剧本提供的内容、导演阐述、主要情节线、主题思想、人物性格特征、美术设计所提供的场景设计立体图、场景设计平面图、人物造型设计图、比例图等资料来进行"画框内的安排"。

■分镜作者在画台本之前，对场景和人物的画面安排要做到心中有数，要有全局的概念，要有立体的、三度空间的概念。这是作为动画影视导演比实拍电影更难的一个方面。全部的空间只

在纸上、脑子里，都是假设性的、创意的。在分镜动手之前，不仅要对剧本剧情和戏的处理有"蒙太奇"的理念，还要对戏中的场景和人物作出大概的安排。为了方便操作，这些安排可以平面图式的。画出人物行动以及机位的安置和走向，以戏的展开的中心点景物、人物即所谓"支点"来确定。

■其次是空间与场面的调度能力，并通过绘画的形式呈现在分镜台本上。这是与实拍影视导演完全不同的创作方法；动画的外景地和片场全部都呈现于平面的纸上，分镜台本要有将虚拟的场景通过影视画面真实地体现在银幕或屏幕上的能力。这不是"说"出来的，也不是通过实景"拍"出来的，而是通过导演画出来的。人物将置身于场景中，来进行故事的演绎，人物将设置于场景的那个部位？人物行动的路径，摄影机的路线及运动，这些都是实拍导演应具有的能力，台本绘者也要具备并熟练地将其画出来。(图3-36)(图3-37)(图3-38)(图3-39)(图3-40)

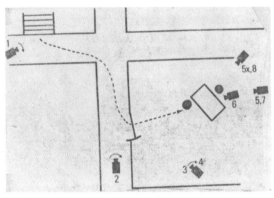

图3-36　在平面图上作场面调度

图3-37　立体图与平面图对照的场面调度

图3-38　同上

图3-39　同上

图3-40　分镜画面与机位示意图的对照

## 第三节　分镜语言

### 一　镜头与景别

■电影、电视镜头即银幕或屏幕上所显现的活动画面。对于实拍电影来说，就是用摄影机不间断地拍摄下来的，一格格（帧帧）画面片段，这一过程也可以用开机——关机来表示，当然用分切的方法，也可独立成为一个镜头。对于动画片来讲，则是用摄影机、摄像机或扫描仪逐格拍摄或扫描一幅幅逐渐变化着的动态画面的一个片断（以每秒24格或25格的速度播放形成活动画面）。镜头是"影片结构的基本组成单位，是影视造型语言的基本视觉元素"（电影艺术词典），一部影片就是由这样若干个镜头组成一个片断，将若干片断组成场面，将若干场面构成段落，将若干段落构成一部完整的片子。

■一分钟长度的动画片大约由15-20个镜头左右组成，当然也有慢节奏的则少于15个镜头，快节奏的多于20个镜头的。有些艺术短片，整个片子只有一个镜头组成，称之为"一镜到底"。有些"一镜到底"的影片，机位、视距也不变，使我们想起电影的初期，梅里爱的舞台式视点、视距不变拍摄。也有的艺术片，虽是"一镜到底"，但它是长镜头的概念，即镜头内部有蒙太奇，有不同景别的变化，这又使我们想起了卢米埃尔拍的电影史上的开山之作《火车进站》以及希区柯克的《绳索》，《绳索》这部影片的每一本片子，（大约十分钟）只用一个镜头。

■南斯拉夫的动画短片《一生》采用的就是前一种舞台式蒙太奇手法，"一镜到底"，全片景别只有一种，视点也不改变，影片将银幕画面一分为二，上下两个画面，分别用这种全景式的观察视点，将两个人物的一生岁月通过上下两个画面分别展现给观众。

■另一部艺术短片则是《苍蝇》。这部短片以苍蝇的眼睛作为主观视点和摄影机，所展示的所有画面都是出自苍蝇的眼睛，它一边飞一边向观众展示它的主观所见，整部片子"一镜到底"，只有一个镜头。但在这长镜头中，镜头跟着人物作了视角、视距的变化，使景别处于不断变化中，由于导演很好地控制了快飞、缓行、着落、停顿等节奏变化，使得这些变化平稳、连贯、又具视觉冲击力。（图3-41）（图3-42）（图3-43）（图3-44）（图3-45）（图3-46）

图3-41

图3-42

图3-43

图 4-44

图 3-45

图 3-46

■动画片的镜头长度以其自身的特点区别于故事片。但也有长镜头、短镜头、和一般镜头之分，一般来说6秒钟以上长度的镜头称之为长镜头，短镜头则是在2秒钟长度以下，3—5秒钟之间长度的镜头，为中等长度镜头，一部动画片中，以中等长度的镜头为主。

■剪辑将以镜号为序，连接镜头。从设计稿开始的动画生产也将以镜号为识别标记，展开

工作。(图3-47)(图3-48)(图3-49)(分镜纸、设计稿、原动画袋封等)

■分镜台本碰到的第一个技术问题，就是景别。在电影初期，格里菲斯的《一个国家的诞生》

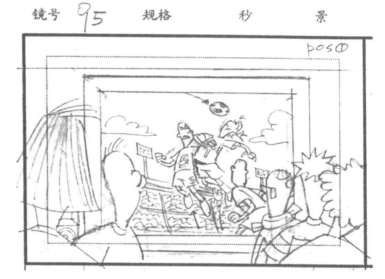

图 3-47　分镜台本中的镜号95

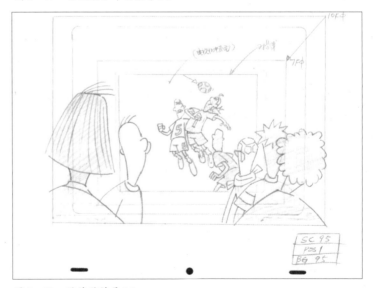

图 3-48　设计稿镜号95

图 3-49　镜头卡袋镜号 95

图 3-50　以全景大全景为主
的画面

图 3-51　同上

图 3-52　向多视点和近景、特
写的运用转移

图 3-53　同上

图 3-54　同上

中首先运用了不同景别（视距）和角度来表现对象客体，从而完全改变了卢米埃尔、梅里爱的单镜头、固定机位拍摄方法。同样动画片，也由迪斯尼无声片时的舞台式景别构图，（以全景及大全景为主的景别）（图 3-50）（图 3-51）（图 3-52）逐渐向多视点和近景、特写的运用转移。（图 3-53）（图 3-54）

■当今动画片领域里的景别及相关电影语言的运用已完全不受限制，导演是根据影片的类型和风格及剧情的需要来选择景别，但也有这样的问题，即初学导演的台本作者往往没有严格地按照景别设置的要求来作画，以至于分镜台本景别含混不清，造成叙述视觉上的不明确、不舒服。

■景别，即为被摄主体在画面中呈现的范围。

■动画片中用画面中主体的大小来模拟实拍电影中摄影机与被摄对象的距离,因此也称之为视距。景别有远景、全景、中景、近景、特写之分，在此基础上还可细分为大远景、大中景、中近景、大特写等。通过前后层焦点虚实的变换，运动镜头的运用等，也可使镜头本身产生景别变换。

■远景：全景式展示场面广阔的画面，以表现环境气氛为主。人物在其中显得极小，一般出现在开场镜头，也用于使人景产生强烈大小对比的隐喻意念。远景的时间长度应相对停留长一些，以使观众

看清较小的活动主体。（图3-55）（图3-56）（图3-57）

■**全景：**交代人物与所处场景的关系，人物与人物之间的关系相对远景而言，观众已看清人物的形体，因此这类镜头人物动作都应有其意义。在早期的迪斯尼动画影片中此类镜头占有较大的比例。（图3-58a）（图3-58b）（图3-59）

图3-55 远景

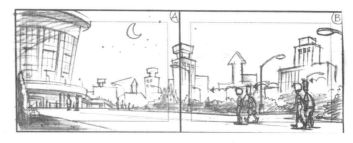

图3-57 远景

图3-56 远景

图3-58a 全景

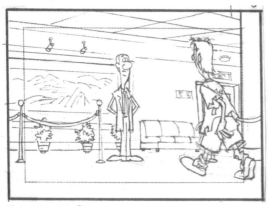

图3-58b 全景

图3-59 全景

■**中景：**是影片中的常用镜头。这种镜头，人物周围的大部分环境都被除去，人物上身成为注意的中心，在展开人物之间的关系时最有用处，虽然还缺少特写镜头给予人的心理影响。中景比其它景别分得更细化些，有膝以上的大中景，臀以上的中景和腰以上的中近景，有称膝以上的中景，为"好莱坞"镜头，如今已不太用了。（图3-60）(图3-61)（图3-62）（图3-63）

■**近景：**人物胸以上的画面，常用来表现对话镜头。尤其是在电视动画片，因对白多以及电视机画面尺寸的限制，用得较多。这种景别比较中景而言，进一步突出了脸部。（图3-64）（图3-65）（图3-66）

■**特写：**人物肩以上的头部或其它部位，如手、或某些物体的局部、细部。特写最能给人造成强烈的印象，多用来表现人物细微的表情和思想活动及内心世界，是电影区别于戏剧的重要手法之一。但特写使用应谨慎，不宜滥用。（图3-67）（图3-68）（图3-69）（图3-70）（图3-71）

图3-60　中景

图3-61　腰以上的中景

图3-62　膝以上的中景

图3-63　膝以上的中景

图3-64　近景

图3-65　胸以上的近景

图3-66　胸以上的近景

图 3-67 特写

图 3-68 特写

图 3-69 局部特写

图 3-70 大特写

图 3-71 大特写

■景别运用虽然变化多端，但也不是随心所欲，没有章法地使用，一般来说基本规律是指景别渐变，我们知道普多夫金的蒙太奇理论，有关叙事模式的前进式构成即：全景——中景——近景——特写，或相反由特写逐渐到全景。但是，也不能刻板地去照搬，有不少片子的景别运用打破了渐进式的模式，由全景直切到近景，甚至特写，从而产生强烈的视觉冲击力。由此，我们能感觉到由剧情引发的景别运用和视觉上的适应也应有其规律可循，做到景别变化合理，使观众视觉感官不受其滥用景别造成的干扰。

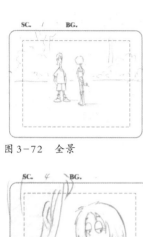

图 3-72　全景

图 3-73　中景

图 3-74　近景

图 3-75　近景

图 3-76　特写

图 3-77　同景别的构图相连
接会"跳"

图 3-78　同上

图 3-78a　改变景别后连接就避
免了"跳"的问题

（图 3-72）（图 3-73）（图 3-74）（图 3-75）
（图 3-76）

**分镜时要避免两种情况的出现：**

■**第一种：** 两个相连接镜头的"同景别构图"表
现为两个镜头同一构图，虽然景别中人物不同，
但也会在连续播放中，出现跳了一下的感觉，镜
中人物 a，一下子变成了下一个镜中的人物 b，
（图 3-77）（图 3-78）（图 3-78a）如改变景别，
即中景接近景，或相反，就避免了上述问题；另

一种是：相对机位的截然不同的两个背景，或逆
光的光线和迎光的光线，也可避免上述情况，但
拉开景别为明智之举。

■**第二种：** 与上述情况相反的情形：差别较大的
景别交替出现，而形成影响视觉接受的不良画面
关系，即通常俗称为"拉抽屉"或"拉风箱"，同
景别构图的错误一般发生在两个镜头的画面之间，
"拉抽屉"的错误则是产生在三个连续画面的一组
镜头中。"拉抽屉"的显著表现是视距上的远

一近一远，或近——远——近，所呈现的画面主体忽大忽小，变得：小——大——小，或大——小——大。由此打乱了观众的视觉习惯，而引起反感。当然出于叙事的需要，不得不"拉抽屉"的时侯，最好让其中的某一近景或远景的时间长度相对停留长一些，使观众视觉有适应期。（图3-79）（图3-80）（图3-81）（图3-82）（图3-83）（图3-84）

图3-79　镜号1、2、3、相连接，可谓"拉抽屉"

图3-80　镜号1、2、3、相连接，可谓"拉抽屉"

图3-81　同上

图3-82　镜号3、4、5、相连接就会舒服些

图3-83　同上

图3-84　同上

## 二　机位与轴线

■就实拍电影电视来说，机位即摄影机所处的位置；对影视动画片来讲这"机位"一词是模拟的，没有真实意义上的摄影机和其所处的位置，动画的"机位"的体现是通过影视画面的呈现而实现的，而其最初的视觉画面是通过画面分镜台本体现的。虽然事实上并不存在，但在逻辑上还是存在的。因此其原理与实拍影视的机位规律是一致的。

■机位是摄影机所处的位置，也可理解为摄影机拍摄时的视点，它是由拍摄距离、拍摄高度和拍摄方向三个因素所决定。

（一）**拍摄距离**：即拍摄点至拍摄对象之间的距离（图3-85）。由于摄影机与拍摄主体之间距离不同，和镜头焦距长短不同，被摄主体在画面中呈现的范围也有所不同，于是产生了远景、全景、中景、近景、特写等不同景别。（第一节已述）

（二）**拍摄高度**：摄影机拍摄距离，拍摄方向不变，拍摄点的高度变动，由于高度的变动导致画面的视平线发生变动，产生了低于视平线的仰拍，和高于视平线的俯拍。（图3-86）动画片里可用其作定点拍摄角度用，如果作上下移动，改变了视平线，那正好触到了动画片的短处，因为这样一来背景、人物全部要作透视变化了，可

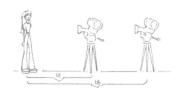

图 3-85

图 3-86

图 3-87　《美女与野兽》中的一个降机位镜头

图 3-88　同上

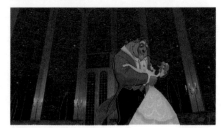

图 3-89　同上

谓伤筋动骨。《美女与野兽》中一场跳舞的镜头作了升机位的处理，而因此动用了 CG 三维来制作场景。（图 3-87）（图 3-88）（图 3-89）

■这里要指出的是还有一种拍法：即机器所处的位置不变（机位不变）摄影机作向上的仰角拍摄，成仰角度（图 3-90）；当摄影机所处位置不变，而向下俯拍又成为俯角度（图 3-91）。

■仰角度构图有以下特点：
（1）由于地平线处于画面下部或画面以外，主体高耸于地平线之上
（2）中近景则因隐去了后景起到净化背景的作用
（3）模拟广角镜头仰拍可形成"配景缩小法"，高耸的近景和被压缩的远景形成强烈的透视对比，用于表现伟岸的气势。（图 3-92 中景）（图 3-93 全景）

■俯角度构图有以下特点：

图 3-90

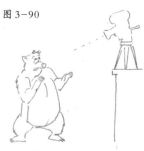

图 3-91

图 3-92

图 3-93

图 3-94

（1）地平线在画面中处于上部、或画以外的上部，可表现大场面的全貌。

（2）用作特定的成年人看小孩的视点。

（3）可用作渲染气氛的手段，因俯视可造成压抑、失落的情绪效果。

（4）俯视构图因透视对比的减弱，形体互不重迭也会造成构图松散的情形。（图3-94）（图3-95）（图3-96）

**(三)拍摄方向：**以拍摄主体为中心，在同一水平线

图 3-95

图 3-96

上围绕被摄体360度选择拍摄点或放置机位，即使拍摄体不动，由于机位的选择位置不同，在拍摄距离、拍摄高度不变的条件下，拍摄方向不同，可呈现出不同的构图变化，比如人物可由正面变化为半侧面、侧面、半背侧面、背面等画面。（图3-97）（图3-98）（图3-99）值得注意的是，方向的选择，或机位的选择，并非随心所欲，为所欲为。这里也有规律可循，有章法可依。这就是"轴线规则"。

■**轴线：**在电影场面调度中，被摄对象的视线方向，运动方向和对象之间的位置关系所构成的一条无形的直线，也是在镜头转换中，制约视角变换范围的界线。（图3-100）在同一场景中拍摄相连镜头而变换机位时，只要遵循"轴线规则"，在轴线一侧的180度之内任意设置机位，都不会造成人物位置方向上的混乱和视觉上的不连续。（图3-101）（图3-102）

**三角形原理：**在轴线的两侧，可各有一个三角形的摄影机位置布局（图3-100），但是只能选择

图3-97

图3-98

图3-99

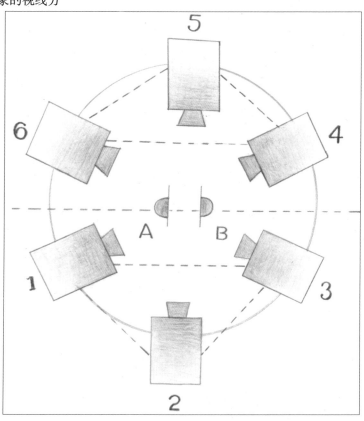

图3-100　轴线的两侧都可设机位，但只能选两侧中的其中一侧，而排斥另一侧。

两侧中的其中一侧而排斥另一侧,如果把镜头从轴线一侧的布局切换的轴线另一侧的布局,就会把人物在画面上的位置搞乱,使观众感到没了方向。(图3-101)连接(图3-103),专业用语称此错误为"跳轴"现象。

单个人物的视线方向决定着他的视轴线,即由眼睛到注视物体之间所引出的一条假定的线,甚至是茫然地凝视着空间时,也存在这条视轴线,就可以应用三角形摄影机的布局原理。(图3-104)(图3-105)

**三角形原理——单人画面处理:**

图3-101 这二镜相接是在轴线同一侧,方向一致,但如把(3-102)换成(3-103)就"跳轴"了

图3-102 同上

图3-103

**三角形原理——双人画面处理:**

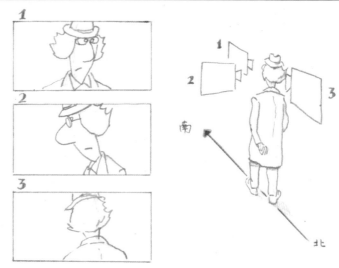

图3-104 三角形原理——单人画面处理,视线方向决定他的视轴线。

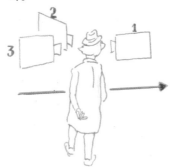

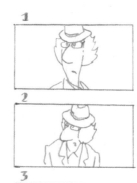

图3-105 同上

① 外反拍角度：在三角形底边的两个摄影机机位与场景的关系线平行，提供了三种变化来拍摄演员的直线排列。（图3-106）在三角形底边的两个摄影机机位置都是在两个主要演员的背后，靠近关系线；向里边把两人都拍入画面。（图3-107）（图3-107a）(图3-108) 两个人物互为前后关系，其中一演员面向观众，占画面的三分之二，另一演员则背向观众，在画面中的位置只占到三分之一以下并且背面的演员以不露出鼻尖为原则。这种外反拍镜头始于1910年，也称为"双人过肩镜头"至今这种镜头因被观众喜爱和接受，所以它仍然在大多数故事片和动画片中采用 。

② 内反拍角度: 在轴线一侧的三角形底边，摄影机在两个演员之间，从三角形底边向外拍，靠近轴线。（图3-109）但演员都不是正面对着摄影机，这种摄影机相背的机位，表现了镜头外的演员视点，因此常用于主观视点镜头。（图3-110）(图3-111)（图3-112）

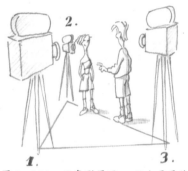

图 3-106　三角形原理——双人画面处理

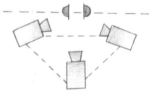

图 3-107　外反拍角度的平面示意图

图 3-107a　外反拍镜头处理（选自宫崎骏《红猪》）

图 3-108　同上

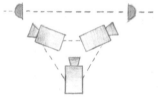

图 3-109　内反拍角度的平面示意图

图 3-110　内反拍镜头处理）（选自宫崎骏《红猪》）

图 3-111　同上

图 3-112　同上

③平行位置：在轴线一侧的三角形底边，视轴平行的摄影角度，各拍一个演员，它带有客观的同等评价的含义（图3-113）（图3-114）（图3-115），也可用于两个演员各自主观视点，即摄影机平行地背对背拍摄。（图3-116示例）

大三角形布局：上述三种变化，可以包括在一个大三角形内，包括七个摄影机视点。所有位置可成对组合来拍摄两个演员，唯有内反拍和平行位置只能各拍一个演员。（图3-117）

④共同视轴：当一个主镜头只拍一个演员，而另一镜头包括两个演员时，三角形底边上的两个视点之一的摄影机必需沿着它的视轴向前推（图3-118）从两个视点之一向前推（光学的或实地的），我们就得到所选定的那个演员的更近的镜头，从而使他比对手更突出。（图3-119ab）

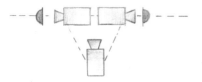

图3-113　平行位置角度的平面示意图

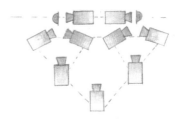

图3-117　大三角形布局的平面示意图

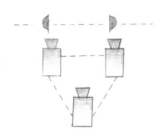

图3-114　同上

图3-118　共同视轴角度平行示意图

图3-115　平行位置镜头处理（选自宫崎骏《红猪》）

图3-119a　共同视轴的应用（选自宫崎骏《红猪》）

图3-116　同上

图3-119b　同上

⑤直角位置：当演员并肩成L字型位置时，摄影机的视点在假设的三角形底边上获得一种直角关系，接近轴线。在这种情况下摄影机则放在演员的前面，在演员的背后可以进行同样的布局，以获得表现对话场面的一种新变化。（图3-120）（图3-121）（图3-122）

■在明确了轴线规则和五种机位变化后，为了寻求富予表现力的电影场面调度和画面构图，摄影角度不仅限于轴线一则的180度，这就要掌握"越轴"的方法了。

图3-120　直角位置角度平面示意图

图3-121　同上

图3-122　直角位置的应用（选自宫崎峻《红猪》）

**动画片中运用越轴的方法主要有：**

①采用无明确方向的中性镜头，作为过渡镜头，完成由一侧到另一侧的跳跃。（图3-123）（图3-124）如果两人是面对面的机位采用在两个演员之间平行位置，也称"骑轴"镜头来完成跳轴。（图3-125）

图3-123　二镜头相接形成"跳轴"的错误

图3-124　同上

图3-125　用此中性镜头间隔（3-123）与（3-124），可完成合理"越轴"

图3-126

图3-127

②采用对象的局部特写镜头来过度,与第一种方法有异曲同工之效,值得注意的是景别是有区别的。(图3-126)

③采用插入镜头,来改变方向,空景或其它与之有关的但不在机位拍摄范围内的物体。(图3-127)

④通过拍摄对象的运动,来改变机位并越过轴线。(图3-128)

⑤通过摄影机本身的运动来越过轴线,值得注意的是动画片是通过动画绘画来模拟这种效果的。(图3-129)

⑥通过一个第三者的注视镜头,来改变原来的轴线关系,变成由第三者视点形成的新的位置关系。(图3-130)

### 三　视点与运动

■作为视点,有二层意思:一种是作为艺术处理的层面上讲的,是电影艺术家处理素材,刻划人物、表达思想的重要手段。"导演选择的视点是一个供他驱使的重要的戏剧工具。我们观看影片中人物所取的那个角度,本身就是故事的一

图3-128

图3-129

图3-130

个有意义的部分。因为这个角度能够刻划出一个角色的分量,他同其它角色在同一个场景里的关系,他的心情或他当时的意图"。(特伦斯·圣约翰·马纳尔语)另一种是技术层面来讲的,以摄影机的镜头,或观察者作为一个点,即视点,影视动画作品中有一个运用好视点与摄影机运动的关系的问题。

■视点与焦点可以是固定的,称为固定镜头,或固定机位。而视点与焦距不固定,有变化的,则称之为运动镜头或运动摄影、移动摄影。并有推、拉、摇、移、跟、升、降、旋转和晃动等不同形式。运动摄影是影视艺术区别于其它造型艺术的独特表现手段,是影视语言的独特表达方式,也是动画艺术的重要表现手段。

(1)推、拉镜头:
实拍影视中,被摄对象不作前进或后退的动作,由摄影机沿光轴方向向前推进拍摄、形成推镜头或摄影机沿光轴方向向后退,形成拉镜头。

用变焦的方法,从短焦距渐渐调至长焦距或相反,也可,形成推拉镜头效果。

■传统动画片的推镜头是通过拍摄机器镜头逐渐临近画面,如外框由10F规格大逐渐缩小至6F框(图3-131)(图3-132)。拉镜头则作反向运动。现今电脑合成,只要将第一画面的大小位置和最终画面的大小位置加以设置,再调整推拉的速度就可完成推拉镜头。

■动画推拉的四种形式:
A 正中心推拉(图3-133)
B 偏中心推拉(图3-134)
C 通过变焦推拉、模拟变焦

图3-131 拉镜头

图3-132 推镜头

图3-133

图3-134

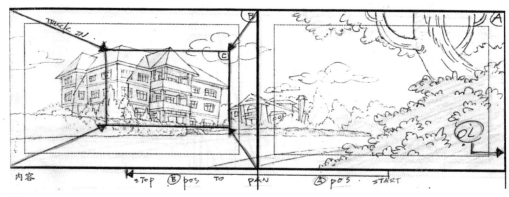

图 3-135

图 3-136 巡视式移动（选自《神马与腰刀》导演：姚光华）

D 边移、边推拉（图 3-135）

(2) 移动镜头：

■实拍影视作品的移动镜头,是真正意义上的"移动",一般是摄影机通过架设在轨道上的移动车或利用包括飞机在内的其它移动工具,来进行"移动摄影"。有拍静止对象的巡视式移动,有拍运动对象的跟随式移动,有用镜头（机位不动）对准运动物体紧追拍摄的摇移式移动。

■动画片中的"移动镜头"的拍法,镜头——或者说摄影机是不动的,（视距不变的情况下）是通过"移动背景"作横向、竖向、弧向运动来实现的。所以说,动画片的"移动镜头"与其说是"移动镜头"倒不如说是"移动背景"或"人景移动"更为确切。

■移动镜头的种类：

(1)巡视式移动：拍摄对象呈静态,被摄物体随场景的横向或竖向或斜向移动。为了显出前后透视感,往往采用多层移动,呈流动状地展示于观众面前。如果没有动画的表现,也可称之为空景移动。（图 3-136）有动画层的称为人景同移。

(2)跟镜式移动：①被摄对象呈横向或竖向的运动，通过移动背景来实现实拍电影中的跟镜头移动效果，TV动画片因出于费用、人工或其它方面的限制；多采用视距不变的循环动作动画，通过移动背景，而获得跟镜头的效果并让观众看清其运动中人物的情绪及情景，事半而功倍。（图3-137）②被摄物体呈纵向运动，背景作缓慢下移式运动，人物及地面上的物体作循环动作，来呈现实拍意义中的视距不变的纵向跟镜头移动效果。（图3-138）③被摄物体作45度角运动，通过背景的有透视关系斜移动而完成。（图3-139俯视、图3-140仰视）④不同动作（被摄物体）不同速度的跟移；有横移（飞）（图3-141）有直移（落下）（图3-142）有弧形移动（图3-143）⑤作为主观视点的摄影机的运动镜头（图3-144）⑥360度的环形移动：被摄物体本身不移动、靠原动画、画出人物的各个面，加背景的移动。（图3-145）

(3)摇、闪摇镜头：1896年法国摄影师狄克逊首创"摇摄"手法，指的是摄影机三角支架位置固定，机身连同镜头作上下或左右的旋转连续拍摄。（图3-146）

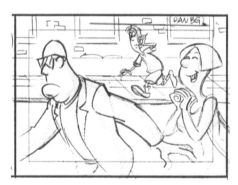

图3-137　横向跟镜头（选自《超级球迷》导演：姚光华）

图3-139　45度角跟镜头（选自《草原小鼠》第21集台本导演：姚光华）

图3-138　纵向跟镜头（选自《超级球迷》导演：姚光华）

图3-140　45度角跟镜头仰视（选自《草原小鼠》第21集台本导演：姚光华）

图3-141　人景同移（横向）（选自《神马与腰刀》导演：姚光华）

图3-142　跟移（直向）（选自《精卫填海》导演：姚光华）

图3-143　跟移（弧向）（选自《小草帽》导演：杨凯华）

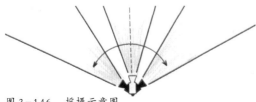

图3-146　摇摄示意图

图3-144　跟移（主观镜）（选自《超级球迷》导演：姚光华）

图3-145　摇移（环绕）（选自《哪吒闹海》导演：王树忱、严定宪、阿达）

■动画片通过改变被摄物体的透视大小和方向，移动事先画好的有焦点透视的背景来获得。（图3–147）

■闪摇，又称"甩"，是一种速度极快的摇镜头。从第一画面马上变成飞驰的流线，忽略中间画面的清晰度只有流线，经两三个画面或者更长，以极速至最终画面。可表现人物的主观视线，也可表现同一时间内，不同空间所发生的有内在联系的情景。（图3–148）"甩"虽然速度极快，但快在中间，起始画面与终结画面是清晰的。

(4)旋转镜头：根据剧情的需要，①在同样规格框大小、同样画面中心的情况下，作顺时针或逆时针的有一定幅度限制的转动。（图3–149）②也有根据情况作边推、边拉、边旋转的处理，此时画幅在大小规格和中心轴上都发生了变化，如表示高空飞行物体俯视地面时，可采用如此旋转推或拉，以反映出飞在飞行物体的主观视觉。也有为了表示出镜头状态失衡，也可用此法。（图3–150）

(5)晃动、震动：在表现人物的坐船，坐车内的动态，在移动背景的同时。人物层可作上下小幅度的移动。

■在看不到背景的车内，要表现车子的运行可作左右小幅度的移动。（图3–151）以此产生人物在车内或其它正在运行的交通工具中所受到的影响。也可作为主观镜头，以表现人物因乘车、走路或疲劳状态时的主视线。

图3–147　摇镜头的分镜设计（选自《风筝的故事》导演：常光希、姚光华）

图3–149　旋转镜头的分镜设计(选自《走出绿色地狱》导演：姚光华)

图3–148　甩镜头的分镜设计（选自《风筝的故事》导演：常光希、姚光华）

图3–150　边推、边旋转的分镜设计(选自《精卫填海》导演：姚光华)

■画面震动的效果，一般只是画面作上下（由强到弱）震动，以表现重量物体突然与地面接触而产生对地面的影响。一般还要伴随画面中主要物体的动画表现。（图3-152）

■组合镜头的运用：在动画片分镜时，上述诸多的运动镜头，有时各自单独运用，有时将组合运用，主要是根据剧情来安排运用。（图3-153）运动镜头运用得好坏将对制作和影片的质量起到事半功倍或者画蛇添足的不同效果。

■这里要指出一些尽可能避免发生的情况：频繁使用推拉、移动镜头，在一些电视动画片中由于人物动作相对少，制作方就试图用运动镜头来弥补这些静止画面，于是就用频繁的推、拉、移动，看上去画面是动了，但由于这些手法的运用，已经游离了初衷，游离了这些手法的本意，给观众产生了误导，同时也让画面少了应有的稳定感和节奏感，使观众看不清楚被摄主体。

■由于推、拉、移动需要一定的时间，否则就会看不清楚画面或者产生急促感。太多的移动、推、拉也会使镜头拖沓和缺少节奏感。澳洲的TV动画片《崔希》中，几乎没有推、拉、移动，有效地控制了节奏，结果，这部片子的制作十分顺利，效果也不错。当然也要根据情况，在决不滥用推、拉和移动的同时合乎情理地运用，这是值得搞TV动画时应注意的。

图3-151　表现车子晃动的分镜设计（选自《让座》导演：姚光华）

图3-152　表现物体落地震动的分镜设计（选自《草原小鼠》第21集导演：姚光华）

图3-153　运动镜头的组合运用（选自《风筝的故事》导演：常光希、姚光华）

## 四　视觉连续与镜头衔接

■电影作为视听艺术的一个重要特征，就是它有时间长度。如短片有以分、秒作为长度计算单位的，如：1分20秒钟、5分钟等；长片（剧场片）有90分钟的，有100分钟的；TV系列片有每集11分钟的、22分钟的等等。在确定的片长时间内，观众将在电影院内或电视机前，将影片在规定的时间内观赏，而不能像看单幅画、连环画、漫画图书那样可以细细品味，或翻来覆去地前后左右浏览。这就要求导演在拍摄影片时要把握好整体，同时把每一个镜头作为整体的一部分，不仅是指气氛的、风格的、主题思想的、故事情节的，还指的是叙述的连续性。

■镜头的连续性，对观众来讲就是视觉的连续性，正是这些已被观众早已接受并认可的正确的连续性，才使得影片要传达给观众的信息，得以通过放映机或播放器的连续播放，使观众得以解读，而不致于被某些镜头的不规则连接产生的误导致使观众在观看中费解，并引起解读混乱。由此，视觉的连续性即镜头之间组接是否连续、流畅，将是分镜台本主要课题之一。

■分镜台本作者需掌握的知识，其中之一就是电影剪辑。虽然动画片拍摄过程中有专职的剪辑人员，但是由于动画片制片的特殊性，这些特殊性的一个重要标志是动画片是一个需要投入大量的人力物力的片种，每一秒、每一尺、制作成本都很高，不可能像故事片那样，在拍摄期拍很多素材，以供剪辑选用。即使是剧场版的动画片也有严格的耗片比。TV动画片更是到了每集只有不超过几十秒的剪辑余地。所以在分镜时，应全面考虑戏的节奏、叙述的流畅和段落中每个镜头的视觉连续性，使全片在拍摄完工之前，就有一个基本准确的镜头连接，或者大致完成了的镜头剪

接。现在有了电脑，分镜台本完成后可将台本经扫描输入电脑，按其长度和推、拉、摇、移、叠、划、等等摄影要求，完成最初的全片视觉效果。如发现问题可调整台本，既省时又省力，也不会对今后拍摄造成无谓的损失。

■剪辑的英文：editing和"编辑"是同一个词，在俄文中是montage，是从法文中借来的，是建筑学中的名词。中文译为"蒙太奇"。有关"蒙太奇"的艺术处理在前章节已有详述，这里就镜头衔接的问题稍作展开。

■电影镜头之间衔接的手段无非两大类，即切换（cut）和光学转换。直接的切换在视觉转换上是突然的；光学的转换，淡出、淡入、叠化、划出、划入，可以得到一种平稳的视觉转换。

## A：镜头衔接的出入画：

■视觉连续性的问题大多发生在第一类，即切换镜头中（图3–154）（图3–155）（图3–155a）（图3–156）（图3–156a）（图3–156b）（图3–156c）的视觉的连续性。这一组镜头表示某人沿街而行，镜头1人物向画面右侧行走出画。切入镜头2人物入画后继续向右沿街行走（跟移），切入镜头3。人物向着原方向前行。但如

图3–154　镜号1

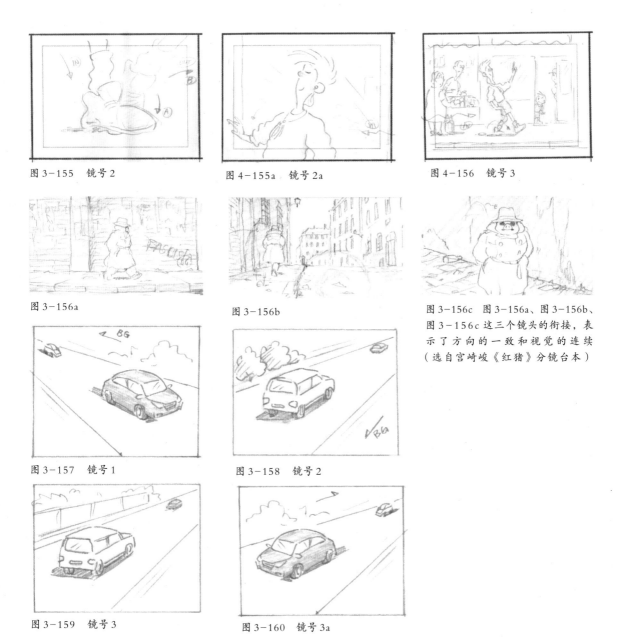

图3-155 镜号2

图4-155a 镜号2a

图4-156 镜号3

图3-156a

图3-156b

图3-156c 图3-156a、图3-156b、图3-156c 这三个镜头的衔接，表示了方向的一致和视觉的连续（选自宫崎骏《红猪》分镜台本）

图3-157 镜号1

图3-158 镜号2

图3-159 镜号3

图3-160 镜号3a

果在镜头2与镜头3之间切入了镜头2a，那就会失去银幕方向，误导观众，造成解读混乱。

■同样，表现两辆车子的追击的场面，也有这样的问题。镜头中越野车追赶轿车，方向是从左向右出画面，给观众造成了从左到右的方向性，除非中间用中性无方向性的镜头，用摄影机运动越过轴线、高角度拍摄，没有这样的处理镜头2和3之间不能切入3a镜头的。（图3-157）（图3-158）（图3-159）（图3-160）

■另外，在表现物体从镜头1画面下方落出画面，下一个画面应是从画面的上方落入。如物体从画面的45度角度左下方出画，下一个镜头该物体应从画右的45度方向入画。

图3-161　上一镜出镜方向

图3-162　下一镜入镜方向

图3-163　上镜出镜方向

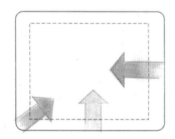

图3-163a　下镜入镜方向

■综上所述；为了保持视觉的连续性，在人物或其它被摄物体出画入画时有这样的三种类型：即上镜从右出画，则下镜应从左入画,（图3-161）或上镜由左出画，则下镜由右入画。上镜由下方出画，则下镜由上方入画或上镜由上方出画，则下镜由下方入画。（图3-162）或另一种上下镜关系（图3-163）（图3-163a）。

**B：镜头间的画面匹配：**

■为了保持视觉的连续性，和方向的一致性，相连镜头的画面也需相应匹配。

■首先是位置的匹配：把银幕或屏幕作为一个画面，如果是全景，某人站在画面的左侧，而切换成同一视轴的近景时,他必须在画面垂直区域的同一侧。如果违反了这一位置匹配规则，就会产生视觉的跳动，分散了观众的注意力，使本来可以流畅的叙述和舒服的视觉，变得分神和笨拙。（图3-164ab）

■位置匹配与否，只要把画面划分为两个或三个垂直等分的区域来设置被摄对象，如果相连的不

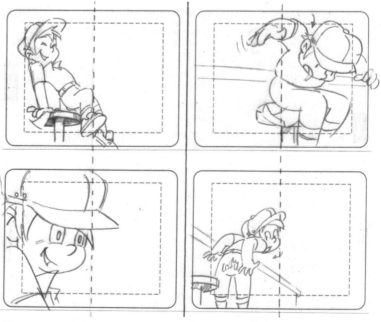

图3-164cd 正确　　　　图3-164ab 错误

同景别镜头中的人物都在这一区域，那就不会发生位置不匹配的情况了。（图3-164cd）

■其次是运动方向的匹配：在记录人物的连续动作两个衔接镜头中，动作方向要一致，这两个镜头可以都是跟移镜头，也可以是其中一个镜头为跟移形式的镜头，衔接的下一个镜头位置可稍稍超出前一个镜头的垂直区域线。（图3-165abcd）

■最后是视线的匹配：相互有关系的两个或几个人物出现时，视线的匹配是不容忽视的。在画面上匹配的视线总是相反的，两个相互对视的人物，处于相对立的方向之中。

■两个人物都在画面中，当然不会有问题（图3-166），当分别以单人镜头出现时，为了保持视觉的连续性，他们也应保持相对的方向，即相反的方向(图3-167)而不是同一方向。（图3-168）不仅镜头内双方的方向相

图 3-165　正确　　　　　　　错误

图 3-167　正确

图 3-166　两人相对注视

图 3-168　错误

对,有的镜头如打电话,虽然人物不在一个场景中,但分镜时、也可有意识地使他们方向相对的方向。

■角度相对的镜头:如平面(图3-169),镜头1戴墨镜者正从左至右行走。(图3-169a)镜头2青年人近景表明他的视线正随戴墨镜者的移动而移动(图3-170a),镜头3将显示戴墨镜者的银幕方向是从右向左,如图3-171a,而不是像图3-171b镜头3X那样。

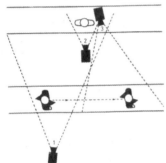

图3-169

图3-169a  镜头1

图3-170a  镜头2①

图3-170b  镜头2②

图3-171a  镜头3

图3-171b  镜头3X

■如此这般之后视觉是连续了,跳轴也不发生了。但始终保持一个方向无论出自剧情还是美学角度,观众都会感到乏味和单调。那么中性镜头的插入和运用,将打破这一产生视觉疲劳的单边而又无视觉冲击力的处理。

C:中性镜头:
■所谓中性镜头就是在银幕或屏幕上的方向是中性的,无明确方向性的。在连续单一方向或轴线一侧拍摄时,有时为了改变银幕的方向,或越

图 3-172

图 3-173

图 3-174 （选自《天空之城》导演：宫崎峻）

图 3-175 同上

图 3-176 同上

过轴线，可以用中性镜头的插入来完成连接。
（图 3-172）（图 3-173）

■中性镜头不仅可以自然而然地改变银幕方向。还有增加戏剧性和增强视觉冲击力的作用。在早期动画片中，我们看到的银幕方向大多是横向运动的，人物的运动，多呈现横向运动，多少有舞台场面调度的痕迹。当然画人物的侧面并且平视的形象要好画一些，另外由于早期动画片强调原画的表演性，全景式人物侧面的表演，正好适应了这种作派。而现今的动画片尤其是剧场版的动画片，更强调了电影语言的运用和镜头的调度，强化了视觉冲击力，所以在不少动画片中都成功地运用了纵向的中性方向的银幕调度。

■中性镜头还可以起到改变场景的作用，两个相衔接的镜头，由于采用了这种中性反打镜头，即人物冲着镜头走来或跑来，下一镜头人物又离开镜头而去。（在宫琦俊的作品中经常使用这样的人物运动镜头）不仅有效地改变了银幕方向，而且同时又改变了场景，使观众仅凭借两个镜头，就看到了人物活动的正面和背面的全部场景，大大增加了信息量和可看性，由于视距的急速变化，近大远小又加强了银幕的视觉冲击力，甚至对剧情起到了推波助澜的作用，加剧了紧张感。
（图 3-174）（图 3-175）（图 3-176）

图 3-178

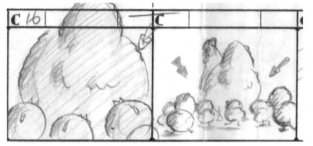

图 3-177 (选自《我爱小动物》导演：姚光华)

图 3-179

图 3-181

图 3-180

图 3-182

■中性镜头还应用在改变角色或场地和时间，这在动画片中的应用中，是省力又讨好的举措。动画业内人士都清楚地认识到，减少中间交待环节，巧妙地缩短时空，不仅使戏更加紧凑，使衔接更加流畅，而且又省时省工。如《猫回家》中，第一镜，主人在家门口端起猫窝，充满画面后，切第二镜：猫窝离开镜头后，主人已在屋中桌边，然后主人将猫窝放下。两个镜头干脆利落，略去了在门口关门、走到桌边这些无意义的动作和过程，还有效地改变了场景。如《我爱我的小动物》中，上镜头小猫倒立跳跃几步后冲向画面，并充满画面。下镜头是母鸡的背影从充满画面，到离镜头而去，不仅衔接紧凑又顺畅，而且改变了角色和场景。（图 3-177）（图 3-178）如《超级球迷》中，上镜头由电视中的足球充满画面下镜头由啤酒杯充满画面手缩回，离镜头后，看见主角的表情，通过这两个中性镜头的衔接，以表示这一脚球与球迷表情的直接联系，可谓反映快速。（图 3-179）（图 3-180）（图 3-181）（图 3-182）（图 3-183）（图 3-184）

图 3-183

图 3-184

## D：镜头间的动作衔接：

■前面讲到的视觉连续与方向感问题：出画入画、画面人物位置、动作方向、视线等，这些问题解决了之后，如果没有处理好两镜头之间的动作连续，以及动作之后动作之前的衔接，仍然会使镜头之间产生阻断和生硬的感觉。

㈠动作剪辑点：

■同一主体的连续动作形成的一组镜头，也称之为"连续构成"。

■分镜在处理这组镜头时，为了使画面连贯流畅，避免视觉产生跳动或生硬感，找准动作的转折——即动作剪辑点，来进行镜头的转换，是使分镜流畅的一个好方法，也为最后的影片剪辑提供了良好的基础。

■原画在设计动作时,有这样的几个基本组成部分：

①起始动作：动作尚未开始时的姿势。

②预备动作：动作前的预备,视动作的大小之分,会有预备动作的大小之分,小到抬手、低头、大到转身、跳跃等……

③动作本身：包括刺激、反应动作和动作的极至。

④缓冲动作：动作本身的延续、余波。

⑤跟（追）随动作：物体附属物的动作，如人物服装的飘带，动物的尾巴等。

■导演分镜时作镜头转换要抓住的动作转折点，大多在预备之后，正式动作之前，或动作后缓冲前这两个转折点。如男生将手放在女生肩上的动作，为了加强其视觉效果，接这一连贯动作分成两个镜头：镜头 1（全景）：男生正举起手——预备动作；镜头 2（近景），男生将手放到女生肩上（动作本身）。（图3-185）（图3-186）这样不仅连接顺畅，而且可把中间过程略作减

图 3-185

图 3-186

少，显得紧凑、明确。

■又比如某人被击倒在地，可分为：镜头1：（中景）Y准备用门撞击J，镜头2：（近景）J被击出画面（动作本身）；镜头3：（中景）J跌倒及延续动作（缓冲）。这样的话尽管三个镜头的景别、角度都不同，但没有转换的痕迹，一气呵成。（图3-187）（图3-188）（图3-189）（图3-190）（图3-191）

■动画片的动作设计，不是真实生活的拷贝，而应有其创造性地概括，夸张的处理。镜头的衔接，可利用动作的剪辑点，将动作过程浓缩或跳跃式连接。也可称之为"跳接"如：出门、进门的镜头衔接，出了某屋、进了另一个场所的门，或推开车门到推开房门，省略了其中不必要表现的过程。

(二)动接动、静接静：
■这种衔接方法不适用于同一主体的同一行为的相连镜头，即"连接构成"的一组镜头，而多用于"对列构成"镜头的衔接。"对列构成"镜头表现不同的主体，由于两个不同主体镜头的连接，必然包含着呼应、对比、隐喻和烘托等关系，"动接动、静接静"的手法，主要是针对这一类镜头。

■这类镜头的转换流畅，需要利用动作节奏上的一致性来衔接镜头，如《超级球迷》中，表现一方胜利，连连进球就是用这种"对列构成"中的动接动的方法（图3-192abc）。《宝莲灯》中沉香辗转跋涉，去寻找救母之法的一组镜头，也是采用了这种动接动的方法。

■拍摄主体是运动镜头，如某人转动头部在看环境，下镜头表示主观视点的镜头也应顺着人物的视线方向作摇镜头处理。上镜头某人走或跑的跟

图3-187　镜头1

图3-188　镜号1
POS

图3-189　镜头2

图3-190　镜头3

图3-191　镜头3
POS

图 3-192a

图 3-192b

图 3-192c

移镜头,下镜头如拍摄景物,也应是运动镜头。如果是固定镜头,那么这二个镜头之间便没有什么联系了。如某人的视点是固定静止的,下镜头表现他所看到的物体的时候,当然也是静止的。这种静止是相对的,大多数情况下,是指上镜头

的结束与下镜头的开始的静止状态。这种镜头切换前后的部分画面所处的状态相对静止的"静接静",还包括在场景段落转换处和各种运动镜头之间在头尾静止处的组接。它强调的是镜头的连贯性,不强调镜头的连续性。

**E:镜头间的声音衔接:**

㈠语言部分:

■在设计分镜台本时,经常会遇到对白与分镜的问题,处理方法大致有二种:①上一镜头对白声音和画面同时、同位切出,下镜头对白声音和画面同时、同位切入,这种方法称之为"平行剪辑"简称"平剪"又称为"对白剪辑的同位法"。②上镜头对白和画面不同时、同位切出,或下镜头对白和画面不同时、同位切入,这种方法称之为"交错剪辑"俗称"串剪"又称为"对白剪辑的错位法",在上镜头中人物动作未完时,就把下一个镜头的对白作为画外音介入,或者将上一个镜头的对白作为画外音延续到下一个镜头人物的动作上来,从而使上下镜头交错呼应,镜头间衔接和转换流畅,更有利于人物情绪表达的连贯。

㈡音乐部分:

■遇到先期录音完成的音乐、歌曲进行分镜时,应在乐段或乐句的转换处,分切镜头。这样不仅不会破坏乐曲的或歌曲的完整感,而且对于动作与乐曲节奏上的协调与一致,都将起到加强的作用。

**F:镜头间的光学转换:**

■前面我们已说过"切换"中所遇到的有关镜头之间视觉连续和衔接的问题。镜头与镜头,段落与段落之间除了切换,还有诸如叠化、淡出、淡入、划、圈入、圈出等等的光学转换,在电影技术术语上称之为"光学技巧转场剪辑"。这些

以前只能在专门的电影技术厂通过在胶片上做技术加工才能获得的技巧，如今有了电脑技术后只要通过电脑的设置和处理就能完成，对于制作TV动画片来说是极方便的。对于遇到磁转胶的大型影院动画片来说亦是如此。"光学印片方法"已被"数字合成方法"所取代。这些光学转换是传统电影的手法，为了表示时间和空间变化，往往在场与场、段与段之间加以运用。

■淡出、淡入：（淡出、淡入的标记图3-193）在动画分镜台本上，象这样的剪辑技巧，要写明白，包括长度都要一目了然。淡出淡入是电影表现时间、空间的重要手段之一。淡出：即某场戏的最后画面的逐渐暗淡直至完全黑色；淡入：即某场戏由黑画面始逐渐显露到正常明度的画面。这样处理可使观众在视觉上得到短暂的间歇，以达到"入戏"的状态。淡出、淡入多表现时间及段落的转换上，也多见于影片开场和结尾。淡出、淡入可成对使用在段落之间，也可单独使用。如上镜头淡出、下镜头切入，或上镜头切出，下镜头淡入。这要看情节内容而定。

■划：（标记图3-194）亦称划出、划入电影

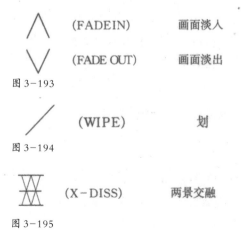

(FADEIN)　　画面淡入

(FADE OUT)　　画面淡出

图3-193

(WIPE)　　　　划

图3-194

(X-DISS)　　两景交融

图3-195

剪辑技巧之一，用多种样式的技巧把上段落最后几幅画面与下段落的开始几幅画面用滑移的方式衔接起来，即后一镜头从前一镜头画面上渐渐划过，前后交替。"迪斯尼"早期动画片与当时同期电影较流行。一般用在同一时间，不同空间所发生的事，或时空转移，也有时为了加强视觉效果、情绪等。在大制作的影院动画中已不多见，在TV动画片，广告片中还有运用。在电脑的软件中，有多种可供选择，诸如左右划、上下划、斜角划等。可根据剧情和画面移动的情况，选用合适的一种。

■圈出、圈入：也可称为"划"的另一种，即圆形划出、划入。从画面中心圆心开始逐渐扩大其画面，从而取代第一画面，称为圈出，反之从画面外，以圆形入画，逐渐收缩第一画面，从而以第二画面取代第一画面。"迪斯尼"早期动画片中，在影片结尾时也经常用这种圈入法，使人物定格在一定大小的圈内。这种手法可使观众的注意力集中到某一局部上。值得注意的是这种方法一般用在不同空间的上下段戏之间，同一段、或同一场戏内是不适合这种方法的。

■叠出、叠入：也称为"溶景"、"叠化"(X—DISS、X．D)（图3-195）是动画片中常用的手段。表现为时间空间的转换，如加拿大动画片《种树人》的场景，以连续叠化使时空自然过渡、同时简化了时空转换的过程，避免了因切换而造成生硬感。

■叠化还常用于回忆，倒叙等等。作为动画片重要手段的叠化，还用于非段落之间衔接，仅用原画的关键帧省去过渡动画帧，用叠化的方法加以连接，以虚实相间的视觉效果，表现慢动作。使某些精彩动作，或具有特殊意义的动作，得以

充分表现,以使观众对这些刻意延时的处理得到视觉满足,从而达到事半而功倍的效果,如《蝴蝶泉》中仙鹤起舞。

■对有些制作复杂的动画艺术短片而言,用叠的方法使人物动作起来,可以减少工作量,并使影片独具风格,如短片《姐妹俩》。短片《探戈》用真人出演照片,通过叠化,缩短时空,并使其镜头连接过渡自然,动作也因叠化,而使本来张数有限的关键帧之间连接得到柔化,不生硬、不跳动。

## 五　构图与透视

■分镜台本画面的构图,是导演把握影片风格、塑造艺术形象,完善视觉传达的重要手段。也是动画片的影视功能与其它绘画、摄影等艺术的区别所在。

■作为影视动画,或其它片种的美术片的画面构图,有四种基本样式:
① 画面中的被摄对象不动,摄影机也不作运动,这种构图与其它绘画或摄影作品没有本质区别。(图3-196)
② 摄影机固定、画面中被摄对象(动画部分)运动,小到衣服、头发的飘动,大到对象作横向、竖向、和纵向的运动,随着动作的进行,构图也在作相应的变化。(图3-197)(图3-198)
③ 画面中拍摄对象(空景或单张动画)不动,摄影机、电脑拍摄程序的运动(推、拉、摇、移、变焦等),随着这些摄影机、电脑拍摄程序的运动,构图也在作相应的变化。(图3-199)(图3-200)
④ 画面中拍摄对象(原动画)和摄影机、电脑拍摄程序均作运动(推、拉、摇、移、跟移等),构图都将作相应的变化,起幅与落幅

图3-196

图3-197

图3-198

图3-199

图3-200

还将有相当的差异。（图3-201）（图3-202）

■综上所述，一个"动"字概括出了影视动画画面构图的重要特征。

■影视动画画面构图的特点之一是**"运动性"**：它由两个因素形成：一是被摄对象的运动（画面内部原动画的运动）；一是（摄影机）电脑拍摄程序作推、拉、摇、移、变焦的运动（画面外部运动）；有时两者同时形成综合的运动。这些运动将不断改变构图结构和画面中的情节重点，变换对象在画面中的位置及画面的透视关系。

■分镜台本在绘制时，应考虑由于运动造成的构图变化。为了使中期制作不偏离导演的总体构思，最好以增加POS的形式来控制构图。当移动镜头不是横向运动，而是竖（升、降）向或弧形运动，或是摇镜头时，应注意视平线（地平线）与镜头运动的关系，如果不是有意造成这些视平线透视变化的，应尽量避免。因为如果不应用三维电脑制作的背景，就很难达到升、降镜头和摇镜头所要求的改变透视的效果。这些构图透视变化应在分镜时就有所考虑。在迪斯尼影院片《美女与野兽》中，有一跳舞镜头就是运用了三维电脑技术来解决因升镜头而带来的场景透视问题。结果这一由稍仰视到附视的运动镜头就处理得非常自然、到位，达到了预期的艺术效果。

■影视动画的画面构图的特点之二是一系列镜头构图结构的**"整体性"**：
分镜时不要为了其画面的完整性，而舍弃了生动性及镜头之间结构上的整体性。有些分镜台本，为了单画面的构图完整性，而放不开手脚，拘谨地来处理画面，结果等镜头连续播放时，失去了应有的生动性和画面的张力。

图3-201 起幅

图3-202 落幅

■美国动画片《杰妮》在一组镜头的"整体性"上，就做得很好，这组镜头共4个镜头：Y用门去撞击J，J击中后倒地。第一镜、第二镜、第三镜、如果抽出其中一幅作为单幅绘画作品，或摄影作品的话，显然有这样或那样的构图上的不足，只有第四镜才经得住构图法则的推敲，但是当这些镜头连接成一组后其画面之间的结构整体性就显现了出来，并获得很好的视觉效果。（图3-203abcd）

■影视动画的画面构图特点之三是**"时限性"**：
影视动画作品是通过连续播放使观众接受其信息的。一幅画可以不限时间地观看，读者如有疑问尽可以慢慢去找寻、去品悟。一个镜头或几个镜头是有其长度限制的，观众只能在特定的时间里看完内容，时限性要求电影画面构图简洁、明确。

图 3-203a

图 3-203b

图 3-203c

图 3-203d

图 3-204a

图 3-204b

图 3-204c

图 3-204d

■动画短片《空城计》中，诸葛亮将打开城门的令箭扔于二老军的跟前一镜，原先设计为全景，表现二老军跪地，令箭落地，但由于是全景，令箭又太小，加上时限性，观众没看清是什么，镜头已结束。后来处理成由令箭落地的特写镜头拉出成为全景，用一个特写令箭的第一构图到最后构图二老军看令箭的反映动作，使观众在一定的时限里看明白

了要表达的内容。

■影视动画的画面构图特点之四是**"多视点，多角度"**：这种构图区别于绘画，同样地也区别于美术片的另一片种剪纸片的画面构图。当然，有些艺术动画片有意追求这种平面的壁画式的二维效果，也相当成功。如前苏联大型影院动画片《野天鹅》（安徒生童话），采用壁画式的美术设计风格，把这一感人的美丽童话制作得令人过目难忘。笔者在上世纪七十年代看了这部影片后，留下非常深刻的印象，在没有录像、摄相设备和音像制品的当时，凭记忆画下了几幅影片的彩色构图。（图 3-204abcd）

■不得不承认，如果影视动画片放着其自身的特点和长处，即多视点，多角度不用，一味追求平面的二维，那也将失去它应有的优势了。如今的动画片，尤其是影院动画长片在充分发挥其电影语言上，已今非昔比。近年来国产动画片《宝莲灯》、《精卫填海》等，在充分调动电影的技术手段，包括多视点，多角度的电影画面构图上，作出了新的探索。

■值得指出的是滥用多视点，多视角的画面构图，一味地追求变化，人为地制造出"丰富"

的画面构图，从单个镜头看，也许还不错。但当连接起来后，会使叙事的流畅性和连续性大打折扣。不符合剧情，不符合叙事，观众视点和剧中人视点的多角度的频繁变化，迫使观众从刚适应一种观察角度后又不得不去适应另一新的观察角度，这种费劲的适应过程，必将干扰观众在观赏影片时的专心程度和入戏程度。以致产生不必要的疑问。

■引起视觉和叙事不流畅的画面构图，有以下三点：

1　分镜作者往往忽视了观众解读电影的习惯，如"双人越肩镜头"的构图形成早在1910年就使用了，但仍作为构图规范被保留了下来，并一直被观众学习着、接受着。人们的认知过程是通过尽可能简化其复杂的形式和图案来完成的，如果在分镜时绘制出令人费解的、刁钻的角度、或支离破碎的构图，就破坏了人们的认识过程，尤其动画片的主要观众群是儿童少年。如果分镜时不考虑这方面的因素，就会使观众对难懂的画面产生厌烦的情绪，从而对故事的解读也造成不必要的困难。

■在试图创新的同时，不妨总结一下成功的动画片的分镜，尽量避免忽视观众解读习惯的构图方法。

2　分镜作者没有把画面构图作为叙事者视线或剧中人物视线或已被观众所接受的视线来考虑。有些分镜台本，经常会出现没有道理的俯视或仰视构图，也许作者认为这样构图好看。但观众却分不清是剧中人视线，还是叙述人视线，还是什么别的视线。有时这种莫明奇妙的多视角出现在一组连续镜头中，使观众产生视觉连续障碍和解读顺畅障碍。

■总结以往的动画片构图，我们不难发现，以片中主角作为视点，作为机位高度的依据的例子不胜数。《托姆和杰瑞》就是以猫的视点高度或老鼠的视点高度来作为构图依据的，在这个猫与老鼠的世界里，人成了巨型物体，所以在片中观众看到的是人的脚。（图3-205）

■《淘气小小兵》中绝大部分采用了与小孩视线高度同等的视线，来处理镜头（图3-206）

图3-205

图3-206

■《哪吒闹海》的视线高度也应片中主要人物的戏份来确定，在哪吒出生之前，采用的视线高度是李靖的高度，而哪吒出生后，（图3-207ab）则多以哪吒的视线高度，作为机位高度的依据。

■有些动画片不强调电影镜头效果而偏重绘画风格，形成了整片统一的视点高度，来作为构图的依据。《三个和尚》（图3-208）运用的是略带鸟瞰的散点透视法，使人物景物的关系尽可能

图 3-207a

图 3-207b

图 3-208

不重叠;《樱桃小丸子》同样采用了类似散点透视的方法来统一全剧,而并没有使用其主人翁或某剧中人的视点高度,同样使观众接受并理解。总之全片视线的高度要统一。

　　3　分镜作者没能准确估计主观视线正确高度和角度的距离。如某剧中人看到了什么,下一镜表现某人的主观镜头即他看到的物体,这时构图的角度位置和透视关系应当准确地体现剧中人视点与被视物之间关系,简单地说如果抬头看一盆吊兰,那么主观镜反映出来的花盆一定是盆的底部及伸出盆沿的枝叶,而不是盆的侧面造型,或项部造型。

## 六　表演与POS

■分镜台本作者,在解决了诸如景别、构图、机位、画面的连续,衔接等问题后,是否就能如期制作出一部好影片来了呢? 当然不,因为在没有恰如其份地把剧中人物的表演处理到位,那么在以后制作中会出现难以控制的局面,即原画的动作设计也许会偏离导演的要求和意图,以至造成不必要的返工,延误拍摄。

■动画片动作的设计,是随着电影艺术和时尚观念的演变,而发生变化的。无声片时期的迪斯尼卡通人物动作,受哑剧和舞台歌舞剧的影响,表演多呈夸张,幅度也大,其物理力学发挥到极致,强调弹性、惯性、曲线运动,人物动作不论大小一概有预备动作及缓冲动作,以致形成迪斯尼式的演技套路。但也不是没有变化,如《白雪公主》中公主的表演风格趋于真人的自然表演,据有关记载,甚至是依据真人表演的拍摄胶片进行摹片后再进行创作加工的。这种既保留原来风格,又溶入新的表演风格的动作设计方式到了《狮子王》、《史瑞克》时已发展到了新的高度——利用CG遥感技术,使真人表演通过电脑加工后呈现在荧屏、影幕上。(图 3-209ab)

图 3-209a

图 3-209b

■与迪斯尼表演风格形成对比的日本动画片表演风格,则以符合亚洲人的审美情趣和性格特征为其根本的表演创作依据。另外就题材来讲,迪斯尼以收罗世界名著为主要题材来源,而日本吉卜力公司则在扎根于现实生活的基础上去发挥其想象,平淡中见真情。超现实又来源于现实的剧本原创,决定其动作设计和表演风格的创作个性:以展示人物的细腻的情感,和接近真实生活状态的动作设计为其主要特色。(图3-210)

■TV动画片的动作设计与影院片又有所不同,它以半动画的工艺为其特色的,就单位时间来讲,既一秒钟的动画张数最多不超过六张,比全

动画少了至少一半的张数和工作量,但就其分镜台本的创作并不因此而变得省力或低要求,要把握得好的话,同样不逊色于全动画的效果,这也要求台本作者去探求一条简练而不简单的创作之路。(图3-211ab)

■随着动画片制作规模的全球化,前、中、后期制作的跨区域化,其前期创作工作也愈加规模、细致到位了。作为全片制作蓝图的画面分镜台本,在其角色的动作设计上,应最大程度地反映角色的思想、情感,控制好大动作的转折点,尽可能地通过连续POS,把动作的示意准确地表达给设计稿作者及原画作者。

■如果一个有着连续动作的镜头,分镜画面只用一幅画面来表示的话,就存在多种可能,也许通过原画的再创作意思表达得比导演预想的要好,也可能由于原画理解上的问题而偏离了导演的设想。如果是后者,那么将给拍摄带来诸如反复修改等等不必要的麻烦。

图3-210

■作为一个影片的最初的视觉形象的画面台本,在表现其画面连续性,流畅性时,镜头内部运动的大转折点,应交代清楚。当某镜靠一个画面难以涵盖其包容的内容的时候,就要考虑以多个画面的POS来表达。连续POS,指的是在同一镜头内人物因剧情的需要,而产生的动作、表情以及相关的形体状态的表演转折点,或更多,少则2个POS、多则4个5个POS。(一个镜头中的一组动作POS的例子图3-212abcdef)(图3-213abcde)

图3-211a

图3-211b

■特别是人物对白部分,随着说话内容的不同,而出现的相应情绪上、体态的变化,应抓住其转折点加以分别描绘。而不是光有口型,语言动

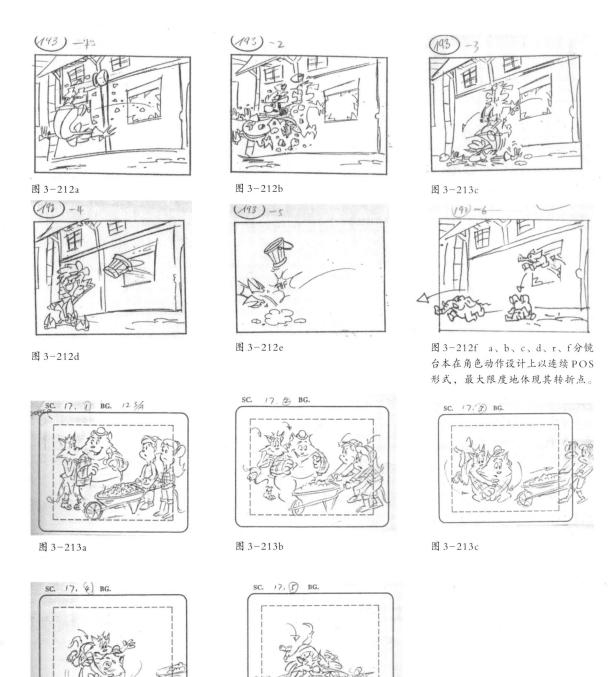

图 3-212a

图 3-212b

图 3-213c

图 3-212d

图 3-212e

图 3-212f　a、b、c、d、r、f分镜台本在角色动作设计上以连续POS形式，最大限度地体现其转折点。

图 3-213a

图 3-213b

图 3-213c

图 3-213d

图 3-213e（选自《草原小鼠》分镜　姚光华）

作的处理和表现力是揭示角色内心世界，突出人物性格的重要方面(图3-214abc)。但切记把说话动作演绎成哑语动作。如把说话动作"我不要吃"分解成"我"用手指向自己的胸前"不要"画成摆手，"吃"又把手指向自己的嘴巴，那么就成了哑语的姿势了。

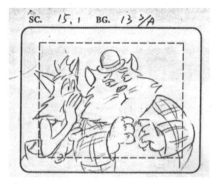

图 3-214a

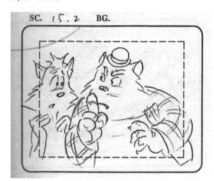

图 3-214b

图 3-214c（选自《草原小鼠》分镜  姚光华）

■台本作者通过画面单图的形式在塑造人物形象时，所要达到的一个高的艺术境界，即体现角色的性格特征，突出人物独具的个性。性格化首要的是掌握角色的内在性格气质，同时要善于抓住最能体现人物个性特征的外部典型动作予以突出。（图 3-215）

■非对白的动作镜头，人物在画面上出现大的位置变动，也应通过画面加以提示。而不是简单地通过指示箭头的标明，算完事了。总之，一部好的分镜台本应尽量给设计稿和原画以更多而确切的画面信息。（图 3-216）

图 3-215  选自《阿拉丁》（美）

图3-216　同上选自《阿拉丁》(美)

## 七　时间的掌握

■"电影是空间的艺术，也是时间的艺术，电影空间／时间是不可分割的统一体，电影的空间是时间化的空间，电影的时间是空间化的时间，电影是时间／空间艺术早已成为传统电影理论体系的经典组成。作为空间艺术的绘画、雕塑、建筑、它们表现的时间是瞬间的，而展示的时间则是凝固的，永恒的"。(《电影导演艺术教程》韩小磊)

■作为动画电影其空间艺术与绘画等相关艺术相似，但同时也是时间的艺术，因为作为影视作品，都必须在一个特定的延续时间里放映。如果制作好的原动画和背景，不经过拍摄和放映，那只能是一幅幅绘画作品而不是影视作品。

■动画影院电影片的标准放映时间是八十分钟至一百二十分钟左右，这个标准长度与实拍故事影片长度相同。这个影院片的标准放映时间是由观众的视觉与心理承受及电影市场的商业效应所决定的。如果长于这个时间，会引起观众的视觉疲惫、心理厌烦情绪和注意力的分散，特别还因为观众的主要群体为儿童少年。而以八十分钟至一百二十分钟长度单位的一部影片来进行场次安排，也为影院经营带来可操作性。过去国产影院有长片、短片，长片因长度控制合理，所以一部长片放一个场次，而短片的放映，需几部短片凑合成八十到一百分钟左右才能开映，一部短片(八十分钟以下)失去了单独放映的可能性。

■TV动画片的播映，是以集的形式出现，一部连续剧或系列剧动画片，短的十三集，中的二十六集，长的五十二集，甚至几百集，或更多。每集的长度也有相应的标准，分11分钟一集和22分钟一集，这个长度同样是经过国内外电视台多年的实践后得出的一个合理长度，每集的长度包括片头和片尾(包括工作人员名单)。

■影视动画片的时间，不仅表现在实际放映时间，它只是电影时间的外部存在，影片的剧情展示时间才是电影时间的本体，是电影的内部存在。"在处理电影的时间与空间时，须明白时间是叙述的根本，是叙述的本体，空间只是时间的载体，时间的外形，空间是为时间服务的，空间依时间而存在，时间借空间以显形。"(韩小磊)马赛尔·马尔丹也指出："当我们同电影接触时，最初强于我们的，并非空间，而是时间"。

■分镜台本作者在没有先期音乐和对白的情况下，是先处理好空时——画面，再计算时间的，将处理好的一个个空间内容，放置于时间之中而容为一体，在时间的流逝中，展示画面，并延续形象。

■但在先期音乐或对白的情况下，时间成了主宰，在确定的时间长度以及情绪内容的掌控下，画面中一切空间元素都成了时间借以显形的工具。在迪斯尼动画片《幻想2000》中，这一论断得到了验证。音乐——这一时间艺术在整段影片中起到了控制长度、节奏和情绪的作用。电视动画片《草原小鼠》在使用先期对白时，为了获得最大的戏剧效果，连句子之间的停顿、长度都不改变，影片的时间掌握就完全受对白的支配了。空间依时间而存在，当然没有空间随时间的流动而展示，光有时间艺术也不可能成为电影艺术，二者缺一不可。

■一部动画片的分镜台本的任务是把全片所要表现的内容分解为不同的场、段、和镜头，并通过这些单元组成一部影片，通过时间的掌握去控制全片的节奏。

■画面分镜台本时间掌握和节奏掌握，大致有以下几个方面：

■动作本身节奏：哈罗德·威特克和约翰·哈拉斯在《动画的时间掌握》一书中指出："时间掌握是动画工作的重要组成部分，它赋于动作以意义，……动作本身的重要性只是第二位的，更重要的是要表达出促使物体运动的内在原因。对于无生命物体来说，这些原因可能是自然界的力，主要是地心引力，对于有生命物体来说，外部力量和自身肌肉收缩同样可以产生动作。不过，更重要的是通过活动着的角色体现出内在的意志、情绪、本能等等"。台本作者在计算镜头内动作长度时，不能就事论事地去考虑动作本身，而要把动作的"意义"和"内在"的"原因"放在重要位置加以考虑，那怕是最简单的"走"或

"跑"，都有其"意义"和"原因"的，其长度和停顿就有所不同。如《三个和尚》中三个和尚的走路不仅动作各异，而且其时间的长度和中间的停顿所产生的节奏也各有不同，表现出三个和尚不仅外形各异，而且性情各异。

■动作本身由于剧情和影片风格的需要，有简化的要求，有夸张的要求，也有写实的要求，其时间掌握没有统一标准，台本作者在计算时，应根据实际需要用秒表进行分段计时。

■如何处理好动作间的停顿，是把握动作节奏的关键之一。哈拉斯是这样说的："动作过程中的停顿需要多少时间这个问题可分为两个问题：①根据力学，这物体可能停止多少时间？②需要停止多少时间，才能取得最大的戏剧效果？"根据实践经验得出这样一些规律，可供参考：

A　诙谐画面中一个静止可笑镜头，停24格。（1 秒）

B　很快地掷出物体后的最后一张动画的"冻结姿势"停12格。

C　很快地站起来，最后一张停8格。

D　转身看到什么，最后一张停12格。

E　眨眼睛过程动作12格，全闭眼一张8格。

F　准备动作完成后，踢出或拳击出前，停8格，等等。总之动作要发挥其内在原因，即剧本所赋于的情节、情绪、情景等因素去控制时间。动画片动作，尤其要对现实的物理时间作相应的延长、缩短、停滞、复现等卡通化的提炼和夸张处理。

■镜头时间、空间的节奏：镜头作为动画影片的基本单元，有其长度上的基本规律，长度超过6秒钟以上的镜头，对动画而言算得上是长镜头了，短镜头则在2秒钟以下，3~5秒钟长度的

镜头为一般长度镜头，这种镜头在影片中占有主要比例。

■马尔丹说："空间是被动的，它是一种结构，是一种框子，它作为一部影片的结构元素之一参与画面形象的，而延续时间都是在故事范围内活动的，它决定着一部影片的完整表现。空间是在延续时间中出现，而延续时间却是在组织空间。"电影的延续时间并非是我们现实生活中时间流程的逼真再现，它是一种独立的具有美学价值的艺术时间，"是打乱的时间。"希区柯克曾经说过这样的名言："难道一个导演的首要工作，不正是压缩和拉长时间吗？"噢！故事片的导演尚且这样放胆去探索和掌握时间/空间艺术，那么动画导演对时空的把握应有过之而无不及才对。

■时间的压缩、省略、加速、放慢、逆转、或延伸、切割、重组、整合等手法，在镜头内部、镜头与镜头之间都有其施展的空间，如何突出重点简化或省略过程，是动画片分镜头的重要手段。

■动画片《蝴蝶泉》中，一对年轻恋人为躲避头人的追赶，躲在悬崖下。头人放出鹰，鹰扑杀小鸟。镜1：年轻人掷出小刀。镜2：刀击中鹰。镜3：从悬崖下洞中一对年轻人，上移至头人及众家丁，一家丁指悬崖下。镜4：头人显露阴险的笑容。镜5：满天乌云开始下移至一对年轻人的脸部特写用拉出至全景——已置身悬崖上，在头人及家丁的包围之中。在镜4与镜5之间的抓捕过程全部省略了，通过这样的切割和重组，使叙事更加紧凑。（图3-217abcdefgh）

图 3-217a　镜头 1

图 3-217b　镜头 2

图 3-217c　镜头 3①

图 3-217d　镜头 3②

图 3-217e　镜头 4

图 3-217f　镜头 5①

图 3-217g　镜头 5②

图 3-217h　镜头 5③

■在著名的《三个和尚》片中，导演为了表示日复一日，三个和尚在庙宇每天一样的生活，在一个不到十秒的镜头中，用了太阳在画面左面升起，绕过山头，通过连续叠化，在画面右面落下。缩短时空的处理方法，就把一天十几个小时的白昼全概括了。

■连续镜头的技巧，也有一般要遵守的时间长度规律。除了跳切以外，如淡入或淡出至少32格（2尺），多则64格（4尺），叠化：48格~80格

（3尺～5尺），划：永远是16格（1尺）。

## 八　分镜台本的格式

■画面分镜台本是摄制组的工作蓝本。对如下的大约14道工作流程起到示意、启发、规范和制约的作用，他们是：设计稿→绘景→原画→作画监督→动画→动画检查→校对→电脑上色→特技制作→电脑合成→剪辑→音乐→对白→效果→录音→混录。（先期音乐和对白的流程顺序稍有不同）

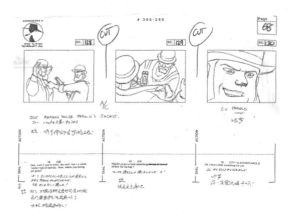

图 3-218

■这就要求分镜台本的绘制有一个相对固定的格式，以便生产操作。必须指出，就分镜格式来讲，各国家各地区都不完全一样，美国的动画分镜纸格式是横向的，（图3-218）三个画面。日本的分镜纸格式是以竖向的为主，五个画面。（图3-219）我国的分镜纸格式有横向的、也有竖向的。以上海美术电影制片厂的分镜纸为例，是横向的三个画面，（图3-220）澳州的分镜纸格式是横向的三个画面，是16：9与4：3的两种画幅合一的那种（图3-221）。

■在"片名"一栏写上总片名。

■在"集号"一栏写是第几集及片集名。

■在"镜号"一栏，写上镜号，如有本镜头内连续POS的，可不用再写同一镜号。

■在"规格"即拍摄画框的大小，TV动画片最小为5F一般大至12F（规格框）。剧场片有更大的画框，大到36F甚至更大，看剧情需要。

■"时间"一栏，即在标有"秒"字的后面填写，一般只写一个镜头的总长度，POS包括在内，不另分开填写。时间的写法以秒为单位，

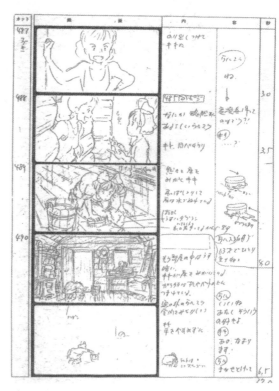

图 3-219

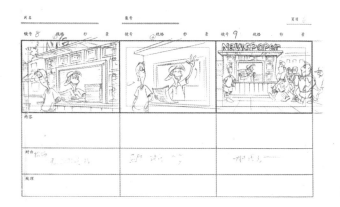

图 3-220

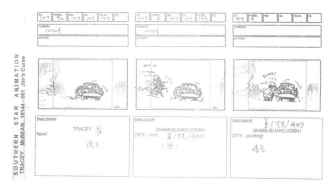

图 3-221

2秒就写成2＋0，2秒半，写成2＋13，如果要精确到格数，2秒6格，则写成2＋6。

■在"景"一栏，写上与人物层共用的背景镜号，如遇上可借用的本集镜号的背景，例：画框内容为镜号58、而背景与本集背景镜号21相同，且规格大小也一样，那就可以共用背景镜号21的背景，写上SA▮21即可，不要小看背景一栏，这绝非可写可不写的，台本上如明确背景的镜号，及借用镜号，将给后续工作：如设计稿、原画、绘景、校对、合成、带来明确快捷的工作效率。

■为了与国际接轨，动画画面台本上常用的标记为：

SC(SCENE)———————————— 表示镜号
ACTION———————————— 表示动作
DIAL———————————— 表示对白
BG(BACKGROUND)—————— 表示背景
FADEIN———————————— 画面淡入
FADE OUT—————————— 画面淡出
OL———————————— 前层景
UL———————————— 中层景
DISSOLVE(X.D)—————— 熔景、迭化
PAN———————————— 移动（至）
OUT———————————— 出画面
IN———————————— 入画面
TR IN———————————— 推
TR OUT———————————— 拉
HOOK UP—————————— 动作衔接

**分镜的步骤:**

■可直接用铅笔或蓝铅笔确定景别,页码与镜号,构出大致人景的关系,人物表演的关系POS,摄影推、拉、摇、移的范围。(图 3-222abcde )

| 片名 | | | | 集号 | | | | 页目 | | | |
|---|---|---|---|---|---|---|---|---|---|---|---|
| 镜号 | 规格 | 秒 | 景 | 镜号 | 规格 | 秒 | 景 | 镜号 | 规格 | 秒 | 景 |

| 内容 | | |
|---|---|---|
| 对白 | | |
| 处理 | | |

图 3-222a　《精卫填海》总导演:姚光华　分镜台本示范　姚光华

| 片名 | | | | 集号 | | | | 页目 2 | | | |
|---|---|---|---|---|---|---|---|---|---|---|---|
| 镜号 | 规格 | 秒 | 景 | 镜号 | 规格 | 秒 | 景 | 镜号 | 规格 | 秒 | 景 |

| 内容 | | |
|---|---|---|
| 对白 | | |
| 处理 | | |

图 3-222b　同上

图 3-222c　同上

图 3-222d　同上

图 3-222e    同上

■注意: 最好是一段戏一气呵成。在一段戏草稿完成之后,看看处理上是否有调整,如果有调整或交代不清楚的地方应调整好。

■在动作一栏上写明动作提示。

■在对白一栏,确定对白内容和字数。

■在处理一栏标明摄影等处理,如推、拉、摇、移,光学转换:叠、淡出、淡入、化出、化入、以及特效处理,音效处理等等。

■然后再进行清稿(具体的刻划),包括场景的角度透视;人物的比例、透视、形象、表情、动作;人景的关系;都应尽可能的到位。当然也用不着画得过细,这些只不过是分镜草稿而已,分镜作者应当在分镜中体现出应有的激情和感染力。(图 3-223abcdefghi )

■在全部分镜完成后,由本片导演审查(导演本人分镜可进入下一步)。如果有修改,再按导演意见修改,通过后,即可进入时间的确定,每个镜头的长度多少,包括光学转换的长度,写在"秒"一栏,全部写完后,进行全片总长度的统计,如少于或多于规定的长度,那就要进行调整,直至符合要求。

■最后再检查一下:借用场景的镜号是否有遗漏? 音效方面有否要求? 特殊光影的效果是否正确? 特技的要求是否明确? 等等。如果没有问题的话那么画面分镜台本才告完成。

图 3-223a

图 3-223b

图 3-223c

图 3-223d

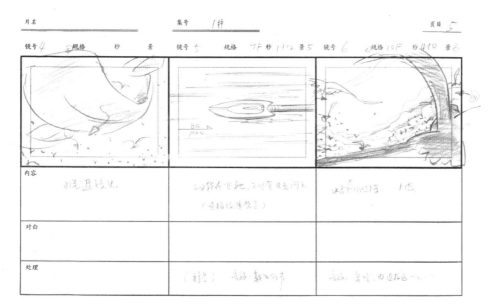

图 3-223e

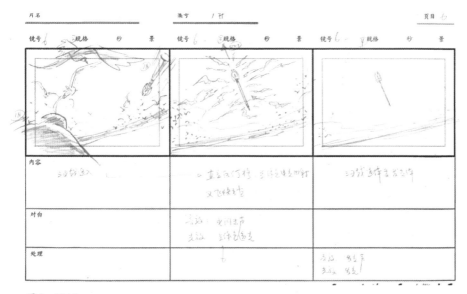

图 3-223f

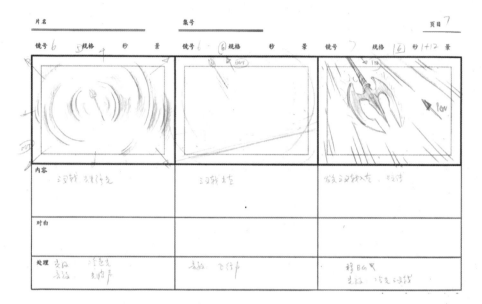

图 3-223g

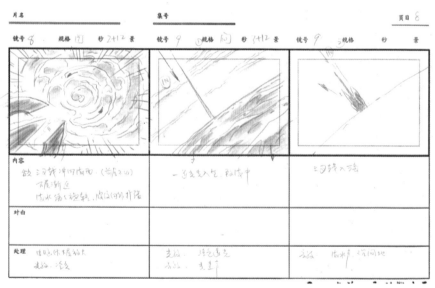

图 3-223h

图 3-223i

**思考题:**

1 蒙太奇手法最基本的有哪些?

2 动画分镜如何运用蒙太奇手法?

3 动画分镜台本为什么要有场面/空间调度概念?

4 场面/空间调度主要有几种?

5 "支点"在分镜时如何运用?

6 镜头是什么?

7 景别的作用是什么?

8 景别的运用有规律吗?

9 要避免哪些景别运用时出现的问题?

10 机位对动画台本的意义。

11 什么是轴线?何为轴线规律?

12 三角形原理有哪些种?

13 大三角形机位内有几个可拍摄的视点?

14 越轴方法要有哪些?

15 视点的两层意思。

16 什么是固定镜头?什么是运动镜头或运动摄影?

17 运动镜头主要有哪几种?

18 使用运动镜头时要避免哪些问题?

19 镜头衔接手段有哪两大类?

20 有哪些错误会造成视觉的不连续?

21 何为方向中性的镜头?作用有哪些?

22 镜头间的动作衔接有哪些技巧?

23 动画分镜构图的重要特征是什么?举例说明。

24 动画画面构图的"运动性"包含了哪两个因素?

25 动画画面构图的"整体性"是怎样的?

26 动画画面构图的"时限性"如何理解?

27 动画画面构图的"多视点、多角度"运用。

28 引起视觉和叙事不流畅的画面构图有哪些?

29 声音衔接如何运用?

30 光学转换有哪几种?它们各自有什么作用?

31 作为画面台本,在其角色设计上应做到什么?

32 对白动作设计应注意些什么?

33 作为画面台本,在其角色设计上应做到什么?

34 对白动作设计应注意些什么?

35 电影的时间/空间概念。

36 动画的时间掌握的根本是什么?

37 为何说"停顿"是动作节奏的关键之一?

38 镜头内时间的掌握。

39 镜头间时空的压缩、延伸、重组的手段和应用。

40 画一段30秒总长度的小品分镜台本

# 第四章　分镜台本的类型

# 第四章　分镜台本的类型

## 第一节　剧场片

■动画片中艺术水准高，制作要求也高，投入也高，能在电影院内放映的动画长片，称为动画剧场片。动画剧场片一般长度为90～120分钟。动画剧场片的资金投入高，不少于一般实拍故事片，甚至超出许多。迪斯尼拍剧场动画片的资金，一般都在上亿甚至几亿美元。然而得到的回报也是远远超出投资，有"高投入、高回报"之称。这类动画大制作，艺术上要求也比较高。在资金预算允许的范围之内，最大限度地运用一切艺术手段来完成导演的设想。宫琦峻在导演了几部电视动画片后，毅然转型，专门导演剧场版的动画片，并以二至三年一部的速度，创建了其知名度极高的"吉布力"公司的品牌。

■中国的剧场动画片在历史上有过辉煌。《铁扇公主》、《大闹天宫》、《哪吒闹海》、《草原英雄小姐妹》、《金猴降妖》直到《宝莲灯》，都曾响誉世界。值得自豪的是《铁扇公主》于1941年在抗日战争艰苦条件下完成并放映，是当时东方第一部大型有声动画片，大受中国人民及日本人民的欢迎，日本的卡通泰斗手冢治虫，当时只有十六岁，是看了这部动画剧场片后，才立志投身卡通的。手冢治虫说："抱着轻视的眼光去看中国第一部动画片的人们，看到这部电影如此有趣，如此豪华，惊得目瞪口呆！"（引自手冢治虫《栩栩如生的影片》1959年）

■动画电影剧场片的分镜台本，经过了几十年的演变。不难看出其各个时期不同的进展历程，据我国经典动画片《大闹天宫》的首席动画师严定宪老师回忆，当时拍戏时没有导演画面分镜台本，一段戏的分镜台本，即由画那段戏的原画自己画好后，再由导演通过的。也许是发挥集体智慧吧。

■《草原英雄小姐妹》是上世纪60年代后期拍摄的一部有着特定意义的动画剧场片，它以反映现实生活中的事件作为故事题材而独树一帜，现实的、真实的内容和动画表现方法，区别于其他国家地区的动画片而再次展示其"中国动画学派"的魅力。到了上世纪70年代末拍摄的古典神话题材动画片《哪吒闹海》《金猴降妖》时已经相当规范了，（图4-1）（图4-2）民族传统的绘画风格体

图4-1　《哪吒闹海》

图4-2　《金猴降妖》

现在画面上。(图4-3)上世纪末拍摄完成的《宝莲灯》是近年来反响较好的国产影院片。此片既保持了中国动画学派的特色，又吸取了当今世界上动画大片的创作经验，在电影语言的运用上，在CG电脑技术的应用上，都有可贵的进展和突破。(图4-4)

■总的来说影院版的动画片在分镜上没有什么限制，只要效果好，能恰到好处地体现剧情内容，充分地运用电影所给予的一切手段：画面的、表演的、特技的、音效的，给观众造成视觉上和心灵的强烈冲击，留下深刻的印象。

■当今动画电影剧场片（版）的一个主要倾向是动画片在题材内容（成人化倾向）、表演（真人化倾向）和制作（逼真化倾向）上向实拍故事片靠拢，加之3D数码技术的介入，动画电影如虎添翼般日新月异地发展，无论是制作经费，还是票房收入都不在实拍故事片之下。这就更加要求分镜头台本的电影化程度要大大加强，分镜台本作者应以新的艺术观念和更高的技术要求，体现在台本——这一影片最初的视觉形象上。(图4-5)(图4-6)(图4-7)

图4-4 《宝莲灯》

图4-5 《北极特快列车》

图4-6 《哈尔的移动城堡》

图4-7 《苹果核战记》

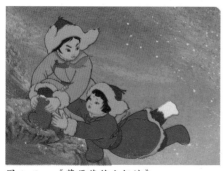

图4-3 《草原英雄小姐妹》

## 第二节　TV动画

■任何一种艺术的诞生都是与工业革命和科学技术的发展联系在一起的，电视动画的形成也是与电视这个播放载体联系在一起的。

■电影：它起源于默片，然后才发明声音录制设备，并介入影片，而后才有色彩，此后又发展成宽银幕，立体声等多种形式。

■"电视则不同，它由广播系统派生出来的，它是先有声音，而后画面和色彩才介入"（王心语—《影视导演基础》）

■电视作为传播工具其语言的功能较之画面功能是大大高出的。这也许是电视剧，包括电视系列动画片，多以对白来推进情节开展的道理。把它作为电视动画片的特点之一加以考虑也不无道理，加之TV动画片属制作成本较低的商业性动画片，用动画的专业用语说可称为"半动画制作（动画的张数比全动画的剧场片少）"。再加之TV动画片，由于银屏大小的限制，在景别的设置上多以近景、中景的叙述方式为主，上述各种电视动画片的特点（限制）使TV动画片形式自成一体的制作规律。

■做好TV动画片也是一门学问，某种程度上讲与其他类型的动画片并无高下之分。

■方析一下原创于澳洲的电视系列动画片《崔西》（TRACEY）的画面分镜台本可以从以下几方面进行归纳：

(1) 景别：与剧场片相比，景别变化不细分，如：中近景（腰以上），中全景（膝以上），中景（臀以上）。而采用干练的简法的景别变化：

A 远景—B 全景—C 中景—D 近景—E 特写
在这五种景别中它又选了其中的 B—全景，D—近景作为主要叙述语言插入特写和远景。（图4-8abcdef）

图4-8a

图4-8b

图4-8c

图4-8d

图 4-8e

图 4-8f

(2) 机位：以戏中主角的视线高度为机位，平视为主，不用无道理的仰视、俯视或其它刁钻的角度。

(3) 移动镜头：几乎不用推、拉、摇、移等运动镜头，而代之以切的方式。

(4) 屏幕造型：以 3／4 侧面为主的荧屏造型，几乎不用正面，或正侧面的造型（脸部造型）

■我们再来分析日本电视动画片，它有其几方面的特点而区别于欧美电视动画片：
① 画面的静态处理，精心设计和打造静态的对话镜头画面，大胆地将绘画性的漫画因素溶入其中，从角度、光影、构图、特技等方面去构筑静态画面，加上摄影的因素，在这些静态画面中稍加头发、衣物的飘动，只要稍加推、拉、移，就可以用少量的动画张数，而获得比费时费工的动画堆砌还要出色的影视效果，起到事半功倍的作用。在处理动态画面时，也同样进行半动画或凝固或静态处理，两人决斗场面，双方由正常的动作节奏冲向对方→冲出去的一刹那间变慢动作，而后又成静态动作→双身身形交错，背景成流线状，并有电光等特技出现→恢复正常打斗速度→抒情的空景→切回现场，战事已过双方站立，衣衫飘动。（图 4-9abc ）

图 4-9a 《火影忍者》

图 4-9b 同上

图 4-9c 同上

② 摄影技巧的应用：欧美 TV 动画片突出了表演的作用而日本动画片则着重画面的表现力，这也许是出于资金上的考虑，但这种限制，正好促成了一种新的风格的形成，"置之死地而后生"。省去动画张数的动画片，通过运动摄影的技巧和特技特效的运用，使得静止的画面产生动感，这种推、拉、摇、移和光线、色调、特技处理，起到渲染环境，制造气氛和营造情调的作用。

■ 如：同样一个简单的静止单张动画画面，前者不移、不推、不拉，而后者来个前、后层错位的移动，就会产生摇镜头的感觉，不仅使镜头动起来，不呆板，而且增加了视觉信息量，起到渲染气氛的作用。

③ 人物的 Q 版处理：Q 版是日本动画片中的一种独特的叙事方式和表现形式。也许是一种符合亚洲人性格、心态的表现方式，用这种极度夸张的搞笑的 Q 版形象（图 4-10、二个头高）来作为正常形象（图 4-11、八个头高）的补充和宣泄情绪的工具，不失为一种与众不同的绝招。人物往往有外在的自我和内心的自我，作为亚洲人，也许内心的自我活动更加丰富些。于是妒嫉、自卑、尴尬、愤怒、后悔等等一些不上台面的不良倾向和内心独白就通过 Q 版人物的另类表现轻而易举地演绎出来了，这样多方位地表现、塑造人物的手法，得到了观众的认可。另外 Q 版多少还起到了活跃气氛，缓解压力，营造笑料的作用，使这种源于漫画书的表现形式在 TV 动画片中大行其道起来（图 4-10）（图 4-13）

图 4-10　《灌篮高手》

图 4-11　同上

■ 近年来 FLASH 动画这一新的形式渐渐搬上银屏，以其形象和场景的可多次利用性质将成本大为降低。

图 4-12　《南方公园》

图 4-13　同上

## 第三节　艺术短片

■ 在艺术短片领域里，我国有过辉煌：水墨动画《小蝌蚪找妈妈》被誉为"开创了世界动画片新的里程碑"，《牧笛》《三个和尚》更是获得多个国际奖项。艺术短片的探索、制作从一个侧面也可反映出一个国家、民族在文化艺术和科学技术等方面在世界动画界的水准和地位。另一方面通过艺术短片的探索和制作，可以及时发现正在崛起的

卡通新人,还可以使动画艺术领域形成浓厚的学术氛围。

■艺术短片的分镜表现方式可谓多种多样,不拘一格。从《三个和尚》的分镜中，我们可以看到导演构思的良苦用心：

1　中国的漫画的艺术风格：首先画框是与众不同的方形,如同中国篆刻中的方形印章的外框；里面的人物、景物、也如同篆刻一样摆到一个舒服的构图位置,其中的人物、景物一般情况下都尽量保持外形,而不与其它人物、景物重叠,这种构图也有中国汉代砖刻风格的痕迹。另外,因背景采用几乎是空白的处理,如果不用方形画面,就会让人感到空。(图4-14)

图 4-14

2　寓意的、精练的叙事方式：一种假定性的现实主义,或者说写意。影片在结构上用减法：能删的尽量删,不用一句对白；节奏上很明快,如太阳升起、落下都在木鱼声中只稍几秒钟便把一昼夜时间概括了；又如和尚走山路,上山下山,在画面中走几步就转身折回,再走几步,再转身折回,这是借鉴了戏曲舞台调度的手法,显得简练也有趣。(图4-15)色彩上很单纯只用红、黄、蓝三原色。这种简练的分镜手法,的确给人留下了很深的印象。

图 4-15

图 4-16

3　动作细节的刻划：三个和尚的出场戏,都用细节来表现他们各自的性格特点和共性——心地善良的佛门弟子：小和尚出场被乌龟绊了一跤,他不是把乌龟踢到一边,而是很小心地、爱护地把乌龟翻过身来；(图4-16)长和尚出场被蝴蝶围着转,他不是去赶、去扑,而是用一朵花引走了蝴蝶；(图4-17)胖和尚出场则有一条鱼钻到

图 4-17

了他的鞋里，他又把鱼放生了（图4-18）。又如：三个和尚干耗着一点也不动，然后吃东西噎住了，这一动作细节因联系到"水"——因没有水而噎，它反映出当时人物的心态，又联系到因扯皮造成的后果——无水可喝。（图4-19）（图4-20）又比如：救火，把小和尚当水倒出去，这一细节刻划，使剧情到了高潮——由不合作所引起的后果——缺水，而酿成的大祸，因合作不协调，慌乱而引起的有惊无险的人将落入火海的闹

图 4-21

图 4-22

图 4-18

图 4-19

图 4-20

剧。（图 4-21 )(图 4-22)

4　先期录音的策划: 在没有一句对白的情况下，音乐起到很大的作用，这部片子的音乐有结构，它可以是独立的作品，分镜根据音乐的节奏来设计，原动画则严格按每一格长度来进行动作设计，几乎每一个音符里都有动作，画面的跳动和音乐完全吻合。

■短片《漠风》讲述了一个探险家在沙漠的发现及对战争、生命、仇恨、和谐等问题的思考。（图4-23abcdefg）

■短片《父与女》导演处理和分镜十分精练而说明问题，全片通过一个场景地的几个固定角度的重复再现，述说了一段长达几十年的父女情。场景：有着一定坡度的湖堤的某处简易船码头，标志性的两棵树( 与其它树稍有距离 )。

图 4-23a

图 4-23b

图 4-23f

图 4-23d

图 4-23c

图 4-23e

图 4-23g （选自获 13 届金鸡奖的短片《汉风》，导演：闫善春、姚光华）

主要人物：父亲与女儿。

情节：以父女最后的离别为起因，女儿开始了永不放弃的约定——等待着父亲的回归，不管分吹和雨打，不管岁月催人老，心中希望永不破灭——她总是骑着自行车来到湖边等待、眺望。终于变成老太太的女儿，在干枯的长满野草的湖中心找到了那艘父亲乘坐过的小船，全片以她的幻觉——找到了父亲，并扑进父亲的怀抱结束。

这样一个复杂的故事，导演却用简洁的叙事手法和过目难忘的画面构成来演绎，令人叹服。（图 4-24abcdefgh）

## 第四节　广告片

■广告片分商业广告和公益广告。

■商业广告的节奏比较快，在短短的几妙钟时间里以最大的信息量、最强烈的视觉形象和听觉元素打动观众，从而使观众产生购买的欲望。

■动画商业性广告基本类型有：手绘全动画、动画与实景合成、全 3D、等等。

图 4-24a

图 4-24b

图 4-24c

图 4-24d

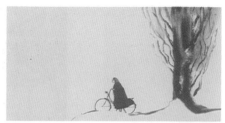

图 4-24e

图 4-24f

图 4-24g

图 4-24h　《父与女》

■动画商业性广告分镜台本的长度基本上是15秒和30秒二种。当然也有个别的比15秒短或比30秒长。商业广告的镜头一般都有短镜头组成,大概在2秒左右,当然这要根据剧情需要而定。

全手绘的动画广告在上世纪比较流行,当然并不是说今后不会出现手绘动画广告,只要是好东西照样会有价值。(图4-25)(图4-26)

■用CG技术的二维或三维动画广告,手绘动画

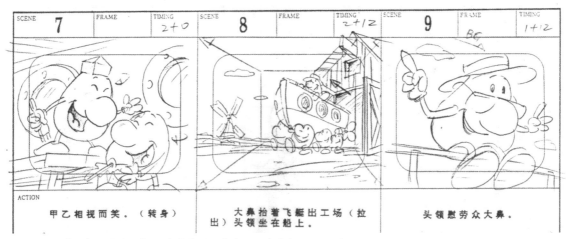

图 4-25 《大鼻子泡泡糖》分镜（造型、导演：姚光华）

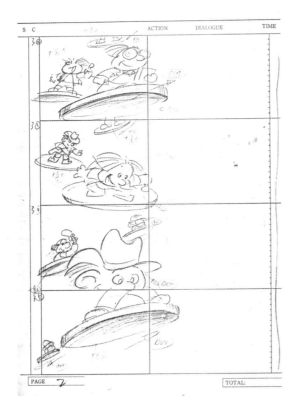

图 4-26 《金八八食品》分镜（导演：姚光华）

与实景合成的广告现已广泛采用。当下还流行全FLASH 的动画广告。

■公益广告的台本设计同样要求言简意赅突出主题，以最明确、最简练的视听语言来传达广而告之的本意，要避免复杂的构图、层次和眼花缭乱的色彩布局。叙事结构、动作节奏、造型、色彩等都用减法，甚至是符号式的。因为只有最精练的，才会给人留下最深的印象。

■公益片视其内容长短，有30秒一部的，有15秒一部的，也有5分钟一部的。如：宣传防治爱滋病的公益广告片《生命保卫战》就是5分钟长度的，又如：宣传做文明市民的系列公益广告片《与文明同行、做可爱的上海人》就是30秒钟一部，每一部有一个主题，如：《让座篇》、《执勤篇》、《游园篇》等，组成一个系列。

■《生命保卫战》的主人翁采用了可爱型的造型，以突出他天使的一面，同时又是战士的一面；而其他人物则采用符号式的，用简单的轮廓，没有细部的刻划，一个代表男性，一个代表女

性；病毒则用三维的表现，用这样的人物组合来分镜，同时背景采用大块白色以省去不必要的繁琐。（图4-27)(图4-28)（图4-29）（图4-30）（图4-31abcd）

■《与文明同行、做可爱的上海人》同样采取简练的人物造型，空白的背景，基本没有什么颜色，即使有颜色，那也是轻轻的一抹，四周边框也是采用留白处理，使得画面看上去轻松而淡雅，速写性质的寥寥几笔，勾画出市人的生活情景，但在镜头语言上同样是用推、拉、摇、移，即是漫画的、又是电影的。（图4-32）（图4-33abcd）

■《风筝的故事》是2002年为中国申博而制作的宣传短片，此片采用轻松明快的水墨写意美术风格。但是镜头处理上又发挥了电影语言上的特点，在摄影技术上采用3D技术。台本（图4-34）（图4-35abcdefgh）

图4-27《生命保卫战》造型

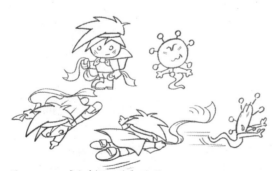

图4-28　《生命保卫战》造型

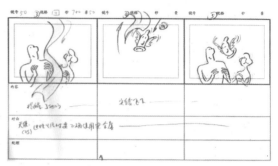

图4-29　　《生命保卫战》分镜台本

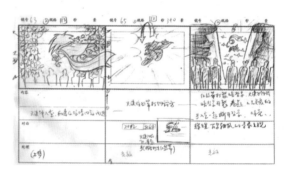

图4-30　　《生命保卫战》分镜台本

图4-31a

图4-31b

图4-31c

图4-31d　（选自获18届电视星光奖的《生命保卫战》导演：姚光华）

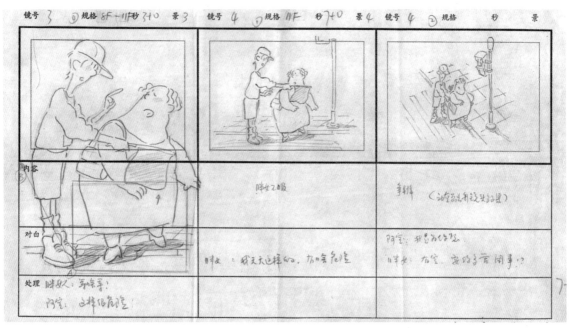

图4-32　《与文明同行》分镜

图4-33a

图4-33b

图4-33c

图4-33d　影片画面（选自获第二届中国动画成
就奖荣誉奖的《与文明同行》导演：姚光华）

《风筝的故事》分镜台本

| 镜号 | 画面 | 说明 | 音效 | 长度 |
|------|------|------|------|------|
| 1 | | （淡入）<br>上海里弄的早晨<br>去房简，鸽子停在屋顶<br>字幕<br>2002. 上海 | 鸽子哨声 | 1+12 |
| | | （out）窗开，鸽子被惊飞起来。 | 扑翅声 | 7+12 |
| | | 一小女孩拿出一只<br>蓝色风筝，放飞 | | 2+0 |
| | | 镜头随转向上摇去<br>风筝扶摇直上 | | |
| | | 镜头向上并旋转<br>许多风筝上在放飞<br>上天 | | 2+12 |

页目
P1.

EXPO 2010 SHANGHAI CHINA

图 4-34 《风筝
的故事》申博片
分镜台本

图 4-35a

图 4-35b

图 4-35c

图 4-35d

图 4-35e

图 4-35f

图 4-35g

图 4-35h

获中国动画成就奖《风筝的故事》的影片画面

**思考题:**

1　影院动画片台本的特点?
2　TV动画片台本的特点?
3　艺术短片的台本设计。
4　商业广告片,公益广告片各有什么特点?

# 第五章　经典名片分镜欣赏

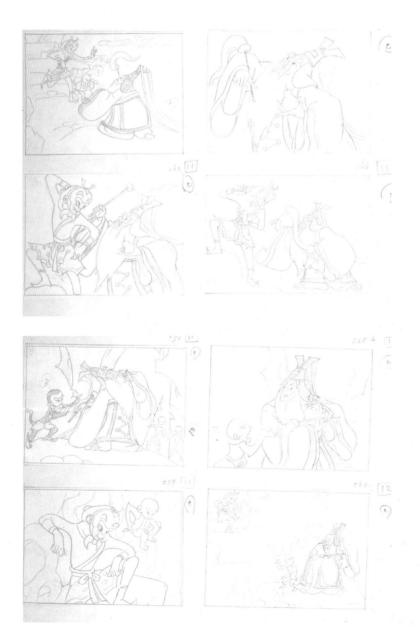

■从这些刊登的画面分镜台本
中，我们可以了解到国内外
经典动画片制作过程中的重要
一环。对不同时期、不同类
型、不同风格的动画片分镜
有一个了解，在欣赏的同
时，品味不同导演的个性、
气质和艺术追求。

选自《大闹天宫》导演：万籁鸣

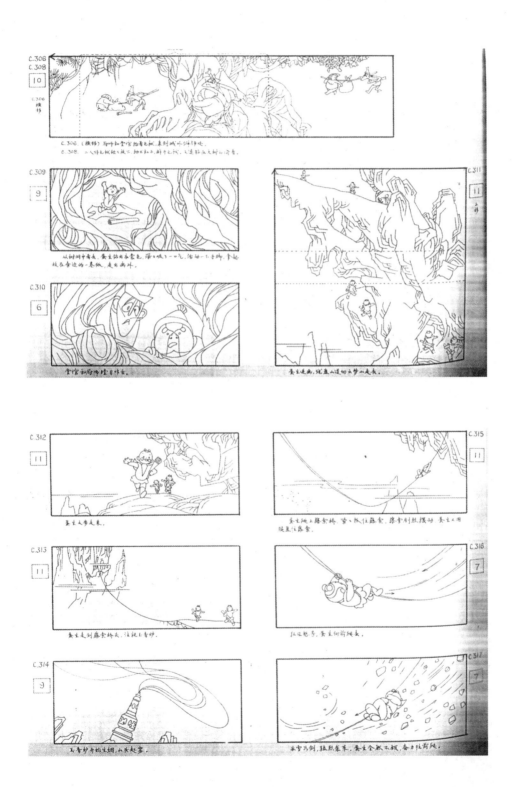

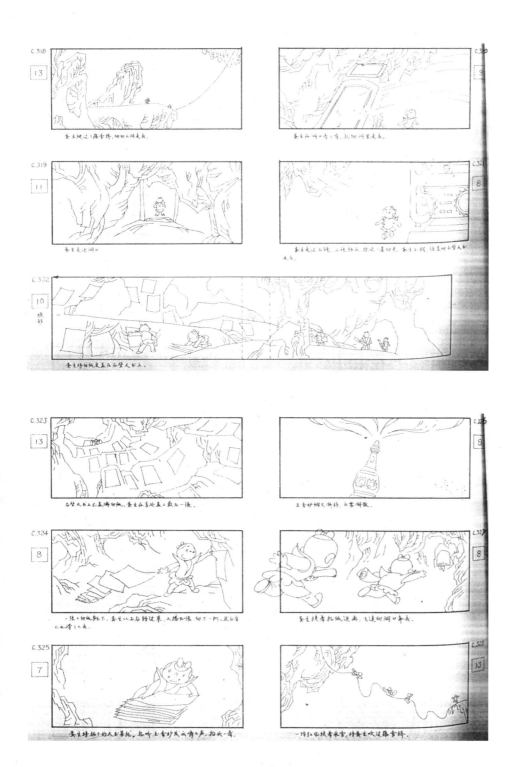

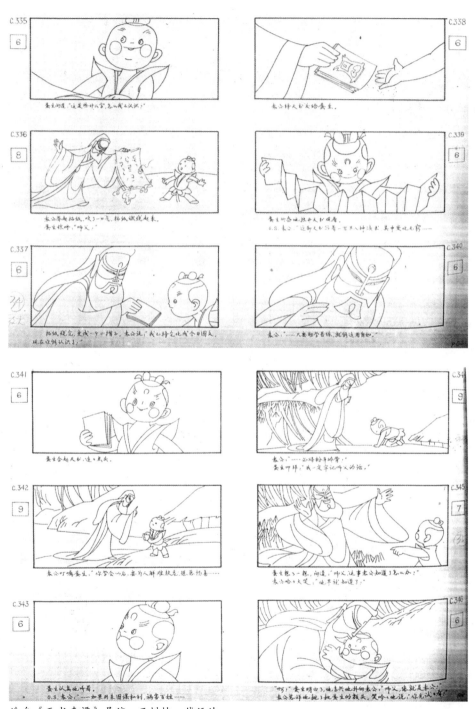

选自《天书奇谭》导演：王树忱、钱运达

C372 吉吉转过扇挡住。只见墙上地崩出来。

(C370 哪吒不神地望地。墙出现目不见哪吒。（下移）
哪吒终剑对准此。说。"去吧去。指示哪吒说。枝上挑去。是
对你就是害别人。"

C373 哪吒剑剑对准墙来立地。（拉）菱来倒地一来。对头天明
年时去。

C371 哪吒转身打去线。"你的贵门就进进去。以此线路进。

C374 梅花鹿离开去。（推进）景此打转不动。

（迷）

C 379 哪吒眼睛东神地 纵纵着远方。（迷去）
（迷入）乾坤圈归来双水东线线。地纵纵出纵的身此
东外伸进。刷变东此西向宗宗 圈进到陆去。

（接）

C 381 哪吒身倒倒在地上。水桥回映飘去。（接去）梅花教教去
地来土去。将台围归引接纵纵哪吒身痕。

C 380 哪吒乙主纵纵去。身纵纵线小倒下。

C 382 四海公主去大海口说。哪吒坐去东小东说。"吉去去。身时
迎去同宗。年东坐登纪太子 接好逆害军宗东。
（纵平）四海七玉害纵纵出。浙土纵东。

C375 哪吒将剑搁在脖以-扶,工貝素先-闪.

C376 将哭众向眼睛+泪喜.

C375a 苦痛娃娘,眼-闭.

C377 哪吒车挨剑落,泪水湖压.

C375B 痛苦雄面.

C378 剑落地,排五得乐链中.         丘固赵

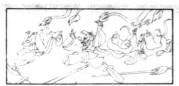

C479 四周跟剑,吴晶焰出发达.三海门王-着不妒,
忙忙快的的乐通笙.

C482 比方炮碟发光,哪吒手伸进.挖出.

C480 哪吒 娘四三米土关,抱贯花纹.

C483 哪吒把火链扛在身中,估泊眼身,天唐什湖口.
眼剑-致,四味-讨.

C481 飞龙在石理的水洞中,敢水采望妖有一颗
饮饮狸很熟了采.他水守怀好饮地好好地.
放流洞去.                             初们射成.

C484 天半破托着火路.闪以钱围着心燎着燎火,天缓
眼火 見潭通红.

30

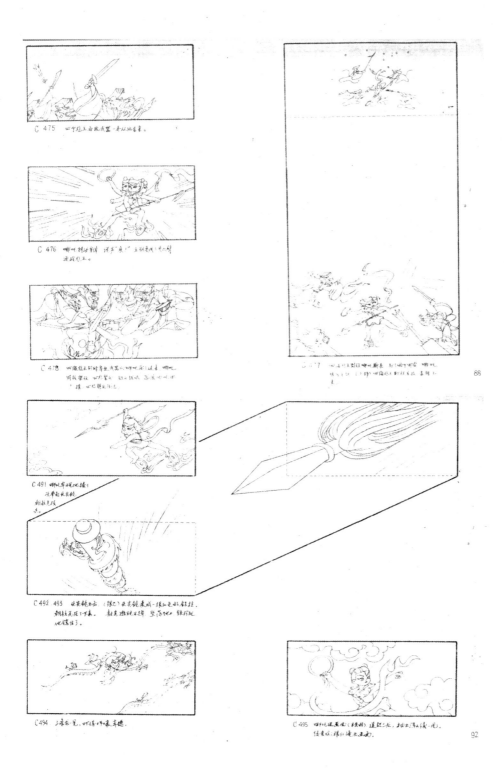

C 475 四个鬼王商议处置一志从顶落下来。

C 476 哪吒利功剧诸（诲车一头）主剑是说（水二剑）速或引王。

C 478 四陣挺主剑哪吒身业大第一哪吒压吐业表哪吒四陣摆抱以防守二剑砍吐陣业夫表哪吒一摆一火陣跌跌压沉。

C 477 四主口王剑行哪吒斯来打口四分口四陣哪吒得口手动口二陣哪吒的战四陣陣沉时时间进大哪吒基割地上。

C 491 哪吒拿枪地摇三沃带起长杂被朝贞天顶射去。

C 492 493 长杂枪本本（镜二）业杂镜表顶一镜红色业射射挂朝贞天顶一下来赵夫进跃地手持坚高地铁行被地摆住了。

C 494 三沃术党吐沿神沃表褪。

C 495 四陣地迷鬼用（镜前）连拉二尺地土沃业镜一尺拢表成一镜仁地血本本表为。

C 489 海虹江水接冲天，（山摇）浪来时说名唤仙来，剑光遍黑.
浪涛 明红并红 如如同地府.

C 490

C 490 故事几起大涛黑墨的豆喘 明明以上方道来，敌旦一见，无速 逆进地成 "敌奇，敌奇！""哀都，你都说这么成鸣？"

C 485 明此那枪来地书诸景追小洞里.

C 486 龙珠诈进洞里，浪1高去，（慢摇）龙珠滚利哺息未反的的面部，的左時大眼明下看.

C 487 高彩敌来·看道敌凯的光珠，明大小粉分报起， 吽·吒·喜
滚得龙氏次红，禀上表下.

C 488 龙珠高地，喜時·有，龙诸暇泉，地军炸开.

选自《哪吒闹海》导演：王树忱、严定宪、阿达

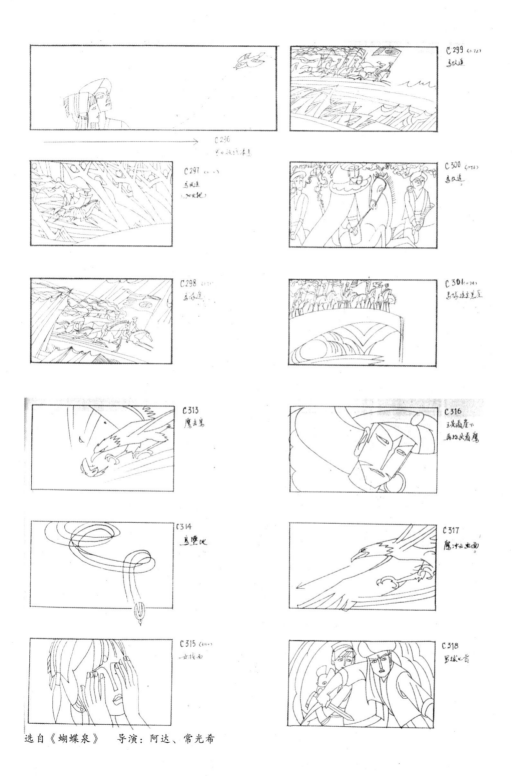

选自《蝴蝶泉》　导演：阿达、常光希

选自《三个和尚》 导演：阿达

片名TITLE _____            页目PAGE 14

| 镜号 S.C. 9① 规格 F | 时间 TIME | 秒+格 | 背景 B.G. | 镜号 S.C. 9② 规格 F | 时间 TIME | 秒+格 | 背景 B.G. | 镜号 S.C. 10 规格 F | 时间 TIME | 秒+格 | 背景 B.G. |

动作 ACTION（仰、推）乌云中二郎神，睁天大眼 及天兵巡视（条推）　　　　　　（仰）二人急担头何天上望去。

对白 DIAL

音响 SOUND 0フフフ フフ　　　フフフ　　07　　フ0　0フフフ　フフ　フフフ　07

处理 TRANS

上海美术电影制片厂 SHANGHAI ANIMATION FILM STUDIO

片名TITLE _____            页目PAGE 15

| 镜号 S.C. 11① 规格 F | 时间 TIME | 秒+格 | 背景 B.G. | 镜号 S.C. 11② 规格 F | 时间 TIME | 秒+格 | 背景 B.G. | 镜号 S.C. 12① 规格 F | 时间 TIME | 秒+格 | 背景 B.G. |

动作 ACTION（仰、推）二郎神阴沉的脸（推）　　　　　　　　　　　（仰）二人惊慌， 相拥（条拉）

对白 DIAL

音响 SOUND フ0　0フフフ　フフ　　フフフ　07　　6

处理 TRANS

上海美术电影制片厂 SHANGHAI ANIMATION FILM STUDIO

| 镜号<br>S.C. 12② | 规格<br>F | 时间<br>TIME | 秒+格 | 背景<br>B.G. | 镜号<br>S.C. 12③ | 规格<br>F | 时间<br>TIME | 秒+格 | 背景<br>B.G. | 镜号<br>S.C. 13① | 规格<br>F | 时间<br>TIME | 秒+格 | 背景<br>B.G. |
|---|---|---|---|---|---|---|---|---|---|---|---|---|---|---|
| 动作<br>ACTION | | | | | | | | | | (大全景)二郎神放出闪电威胁二人。 | | | | |
| 对白<br>DIAL | | | | | | | | | | | | | | |
| 音响<br>SOUND | 3 | | | | #2 | | | | | #5 | | | | |
| 处理<br>TRANS | | | | | | | | | | | | | | |

上海美术电影制片厂 SHANGHAI ANIMATION FILM STUDIO

| 镜号<br>S.C. 13③ | 规格<br>F | 时间<br>TIME | 秒+格 | 背景<br>B.G. | 镜号<br>S.C. | 规格<br>F | 时间<br>TIME | 秒+格 | 背景<br>B.G. | 镜号<br>S.C. 14① | 规格<br>F | 时间<br>TIME | 秒+格 | 背景<br>B.G. |
|---|---|---|---|---|---|---|---|---|---|---|---|---|---|---|
| 动作<br>ACTION | | | | | | | | | | (俯) | | | | |
| 对白<br>DIAL | | | | | | | | | | (钟上移)三圣母手拉刘彦昌后退,躲闪。 | | | | |
| 音响<br>SOUND | 6 | | | | | | | | | 6 | | | | |
| 处理<br>TRANS | | | | | | | | | | | | | | |

上海美术电影制片厂 SHANGHAI ANIMATION FILM STUDIO

选自《宝莲灯》 导演：常光希

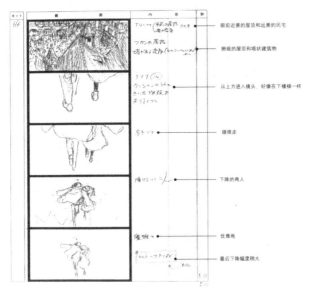

眼前近景的屋顶和远景的民宅

俯视的屋顶和塔状建筑物

从上方进入镜头，好像在下楼梯一样

继续走

下降的两人

优雅地

最后下降幅度稍大

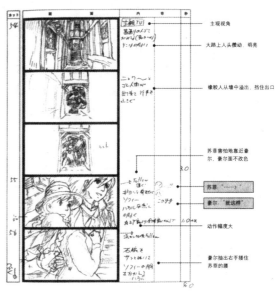

主观视角

大路上人头攒动，明亮

橡胶人从墙中溢出，挡住出口

苏菲害怕地靠近豪尔，豪尔面不改色

苏菲："……"

豪尔："就这样"

动作幅度大

豪尔抽出右手搂住苏菲的腰

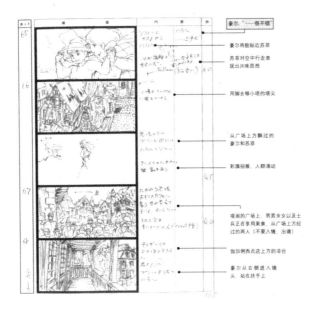

豪尔："做不错"

豪尔将脸贴近苏菲

苏菲对空中行走表现出兴味盎然

用脚去够小塔的塔尖

从广场上方飘过的豪尔和苏菲

彩旗招展，人群涌动

喧闹的广场，男男女女以及士兵正在享用美食，从广场上方经过的两人（不要入镜，出镜）

伽加利西点店上方的凉台

豪尔从右侧进入镜头，站在扶手上

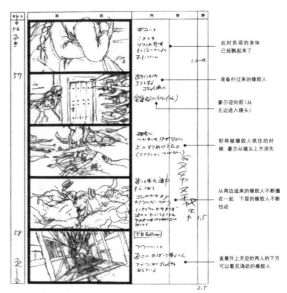

此时苏菲的身体已经飘起来了

准备扑过来的橡胶人

豪尔迎向前（从左边进入镜头）

即将被橡胶人抓住的时候，豪尔从镜头上方消失

从两边追来的橡胶人不断撞在一起，下屋的橡胶人不断扭动

直着升上天空的两人的下方可以看见涌动的橡胶人

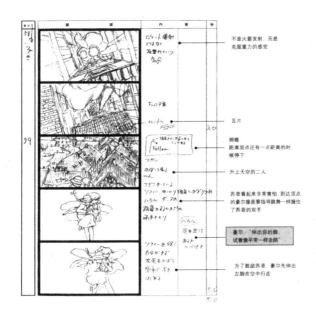

不是火箭发射，而是
克服重力的感觉

瓦片

俯瞰
距离原点还有一点距离的时
候停下

升上天空的二人

苏菲看起来非常害怕，到达顶点
的豪尔像是要指导跳舞一样握住
了苏菲的双手

豪尔："伸出你的脚，
试着像平常一样走路"

为了跳脱苏菲，豪尔先伸出
左脚在空中行走

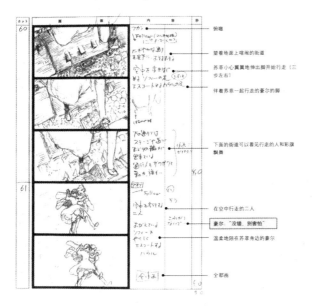

俯瞰

望着地面上暗暗的街道

苏菲小心翼翼地伸出脚开始行走（三
步左右）

伴着苏菲一起行走的豪尔的脚

下面的街道可以看见行走的人和彩旗
飘舞

在空中行走的二人

豪尔："没错，别害怕"

温柔地贴在苏菲身边的豪尔

全都画

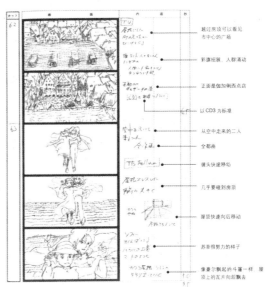

越过房檐可以看见
市中心的广场

彩旗招展，人群涌动

正面是佩加利西点店

以 CD3 为标准

从空中走来的二人

全都画

镜头快速移动

几乎要碰到房顶

屋顶快速向后移动

苏菲假努力的样子

像豪尔飘起的斗篷一样，屋
顶上的瓦片向后飘去

选自《哈尔的移动城堡》（日）导演：宫崎骏

## 参考书目

| | | |
|---|---|---|
| 《电影语言》 | （法）马赛尔·马尔丹 | 中国电影出版社 1992 |
| 《蒙太奇论》 | （俄）爱森斯坦 | 中国电影出版社 1998 |
| 《电影语言的语法》 | （乌拉圭）丹尼艾尔·阿里洪 | 中国电影出版社 1987 |
| 《电影艺术词典》 | 许南明 等 | 中国电影出版社 1986 |
| 《电影导演》 | （英）特论斯·圣约翰·马纳尔 | 中国电影出版社 1991 |
| 《影视导演基础知识》 | 王心语 | 中国电影出版社 1997 |
| 《动画的时间掌握》 | （英）哈罗德·威特克 约翰·哈拉斯 | 中国电影出版社 1991 |
| 《电影导演艺术教程》 | 韩小磊 | 中国电影出版社 2003 |
| 《导演功课》 | （美）大卫·马梅 | 广西师范大学出版社 2003 |

## 参考片目

| 年份 | 片名 | 导演 |
|---|---|---|
| 1895 | 火车进站 * | 导演：卢米埃尔兄弟 |
| 1903 | 火车大劫案 * | 导演：埃德温·鲍特 |
| 1915 | 一个国家的延生 * | 导演：D.W.格里菲斯 |
| 1925 | 战舰波将金 * | 导演：谢尔盖·爱森斯坦 |
| 1937 | 白雪公主 | 导演：大卫·D·汉德　皮尔斯·比斯 |
| 1941 | 铁扇公主 | 导演：万籁鸣　万古蟾 |
| 1960 | 小蝌蚪找妈妈 | 导演：特　伟 |
| 1961 | 大闹天空 | 导演：万籁鸣 |
| 1963 | 牧笛 | 导演：特　伟　钱家骏 |
| 1963 | 金色的海螺 | 导演：万古蟾　钱运达 |
| 1965 | 草原英雄小姐妹 | 导演：钱运达 |
| 1979 | 哪吒闹海 | 导演：王树忱　严定宪　阿　达 |
| 1980 | 苍蝇 | 导演：费伦科·卢弗兹 |
| 1980 | 弃婴 | 导演：尤金·费德兰科 |
| 1980 | 三个和尚 | 导演：阿　达 |
| 1981 | 南郭先生 | 导演：钱家骅　王伯荣 |
| 1982 | 探戈 | 导演：契格舍夫·里比泽斯基 |
| 1983 | 蝴蝶泉 | 导演：阿　达 |
| 1984 | 金猴降妖 | 导演：特　伟　严定宪　林文肖 |
| 1986 | 天空之城 | 导演：宫崎骏 |
| 1988 | 猫回家 | 导演：科德尔·巴克尔 |
| 1991 | 美女与野兽 | 导演：Gary Trousdale　Kirk Wise |
| 1992 | 漠风 | 导演：阎善春　姚光华 |
| 1992 | 红猪 | 导演：宫崎骏 |
| 1992 | 阿拉丁 | 导演：罗恩·克莱门特　约翰·默斯克 |
| 1993 | 草原老鼠 | 总导演：黄振安 |
| 1994 | 开心街 | 导演：杨凯华 |
| 1994 | 狮子王 | 导演：罗杰·阿勒斯　罗伯·明科夫 |
| 1995 | 杰妮 | 导演：Ganosier |
| 1996 | 后羿射日 | 导演：姚光华 |
| 1997 | 神马与腰刀 | 导演：姚光华 |
| 1999 | 父与女 | 导演：米沙埃勒·丢道克·德威特 |
| 1999 | 崔西 | 导演：斯蒂夫·库普　周克勤 |
| 1999 | 宝莲灯 | 导演：常光希 |
| 2000 | 幻想曲 | 导演：詹姆斯·阿尔加 |
| 2000 | 淘气小兵兵 | 导演：斯蒂格·伯格斯特　保罗·戴梅尔 |
| 2001 | 怪物史瑞克 | 导演：安德鲁·亚当森 |
| 2001 | 千与千寻 | 导演：宫崎骏 |
| 2002 | 超级球迷 | 导演：姚光华 |
| 2002 | 风筝的故事 | 导演：常光希　姚光华 |
| 2003 | 熊的传说 | 导演：亚伦·布莱斯　罗伯特·沃克 |
| 2003 | 疯狂约会美丽都 | 导演：Sylvain Chomet |
| 2003 | 生命保卫战 | 导演：姚光华 |
| 2004 | 青蛙的预言 | 导演：雅克－雷米·吉拉德 |
| 2004 | 哈尔的移动城堡 | 导演：宫崎骏 |
| 2004 | 火影忍者 | 导演：伊达勇登 |
| 2004 | 与文明同行 做可爱的上海人 | 导演：姚光华 |
| 2005 | 精卫填海 | 导演：姚光华 |

注：有 "*" 号者为一般电影，不是动画片。

本书使用的部分图片，因联系不便，未能与作者及时取得联系，见书后，请与作者联系。

**图书在版编目（CIP）数据**

动画分镜台本设计 / 姚光华著. —上海：上海人民美术出版社，2006.7
（中国高等院校动画专业系列教材）
ISBN 978-7-5322-4672-4

Ⅰ.动 ... Ⅱ.姚 ... Ⅲ.动画片－镜头（电影艺术镜头）－设计－高等学校－教材 Ⅳ.J954.1

中国版本图书馆CIP数据核字（2005）第147201号

中国高等院校动画专业系列教材
Zhongguo Gaodengyuanxiao Donghuazhuanye Xiliejiaocai

## 动画分镜台本设计

主　　编　李　新
策　　划　张　晶

著　　者　姚光华
责任编辑　张　晶　孙　青
装帧设计　孙　青
技术编辑　季　卫
出版发行　上海人民美术出版社
　　　　　地址：上海长乐路672弄33号
　　　　　邮编：200040　　电话：54044520
印　　刷　上海市印刷十厂有限公司
开　　本　787×1092　　1/16
印　　张　8.5
出版日期　2006年7月第1版　2010年6月第7次印刷
印　　数　15301-17300
书　　号　ISBN 978-7-5322-4672-4
定　　价　39.80元